What Artists Do

Leonard Koren

일러두기
· 인명·지명·단체명을 비롯한 고유명사는 국립국어원 외래어표기법을 따랐으나
 관례로 굳어진 것은 존중했다.
· 단행본 『 』, 개별 기사 「 」, 잡지 및 신문 《 》, 전시, 음악, 작품은 〈 〉로 묶었다.
· 이 책 원서에 쓰인 이탤릭체와 대괄호는 한국어판에서 볼드로 표시했다.

예술가란 무엇인가
What Artists Do

2021년 5월 20일 초판 인쇄 · 2021년 5월 31일 초판 발행 · **지은이** 레너드 코렌 · **옮긴이** 박정훈
펴낸이 안미르 · **주간** 문지숙 · **아트디렉터** 안마노 · **편집** 최은영 · **진행** 이연수
디자인 김민영 · **커뮤니케이션** 심윤서 · **영업관리** 황아리 · **인쇄·제책** 천광인쇄사
종이 레세보디자인 200g/m², 아도니스러프 76g/m² · **글꼴** AG 최정호체, Fira Sans, Odile

안그라픽스
주소 우 10881 경기도 파주시 회동길 125-15 · **전화** 031.955.7755 · **팩스** 031.955.7744
이메일 agbook@ag.co.kr · **웹사이트** www.agbook.co.kr · **등록번호** 제2-236(1975.7.7)

ISBN 978.89.7059.555.9(03600)

예술가란 무엇인가

레너드 코렌 지음
박정훈 옮김

안그라픽스

선택의 여지가 없는 경우에만 예술가가 되어라.

매릴린 민터, 미술가

절대적인 예술 같은 것은 없다. 단지 예술가가 있을 뿐이다.

에른스트 곰브리치, 미술사학자

예술가란 무엇인가

서문

예술은 정말로 중요한가? 만약 그렇다면 예술의 중요성을
입증하는 사실, 즉 '측정 기준'에 입각한 증거는 무엇인가?
예술의 가치는 본질적으로 정량화할 수 없는가?[1]

이 책『예술가란 무엇인가』에는 예술이 정량화하지 못하는
현실의 모호한 차원, 즉 우리가 때때로 '시적인 것'이라 부르는
현실의 차원에 속하기 때문에 중요하다는 전제가 있다. 종교,
마법, 심지어 사랑과 아름다움 그리고 다른 형태의 비이성적
이해 역시 이 범주에 속한다. 시적인 것이 삶의 실천명령practical
imperatives을[2] 초월한다 해도 시적인 것은 우리가 우리
스스로에게 부과한 정체성의 구성 요소다. 또한 시적인 것은
중요하게도 환희, 소망, 즐거움, 경이로움의 원천이다…. 이것은
우리가 사람들 때문에 낙담하고, 세상 그 무엇도 우리에게
관심이 없다는 기분이 들 때 위안과 위로의 원천이 된다….

우리는 예술 창작자를 예술가라 부른다. 누구나 예술가가 될
수 있다.³ 시험을 치를 필요도 없고, 자격증도 필요 없으며,
특별한 기술이 요구되지도 않는다. 같은 의미로 누구나 자신을
예술가라 칭해도 된다. (이와 반대로, 자신을 예술가라 칭하지
않으면서도 누구나 예술가가 될 수 있다.) 그래서 예술가가 되는
방법은 이 지구상에 있는 사람의 수만큼이나 많다.

예술가는 주관적인 관점에서 창작한다.
이것은 내가 보는 것이다.
(혹은 내가 보려고 하는 것이다. 상상할 수 있는 것이다….)
이것은 내가 듣는 것이다.
이것은 내가 느끼는 것이다.
이것은 내가 생각하는 것이다.
이것은 내가 믿는 것이다.
이것은 내가 의문을 갖는 것이다.
이것은 내가 궁금해하는 것이다.
이것은 내가 나타내고자 하는 것이다.
이것은 나다.
(혹은 내가 될 수도 있는 것이다. 되고자 하는 것이다….)

아름다움을 포기한다면 우리에게 과연 무엇이 남을까?

존 케이지, 작곡가

내가 발견한 바로는,
회화가 나 자신과 잘 지내는 최선의 방법이다.

로버트 라우션버그, 미술가

예술가는 인식적으로 심미성에 바탕을 둔다. 즉 예술가는 현상과 사물의 감각적이고 정서적인 특성을 인식하고 생각한다. 전적으로 모든 것은 미적 고려의 대상이 될 수 있다. 심지어 무작위로 뽑아낸 일련의 숫자나 추상 개념처럼 전혀 감각적으로 보이지 않는 것조차도 마찬가지다.

모든 예술가는 자신이 풀어야 할 문제를 궁리하고 성공의 기준을 설정한다.

예술가는 무수히 많은 일을 한다. 이 책에서는 그 가운데 여섯 가지를 논의했다. 제한적으로 그리고 임의적으로 추출된 이 여섯 가지는 예술가의 작업이 대부분 다른 종류의 일과 비교하여 본질, 정신, 방법론 면에서 어떻게 다른지 강조하려 한다. 20세기에 활동한 중요 예술가의 삶에서 뽑아낸 하이라이트를 활용하여 이 여섯 가지를 보여줄 것이다.

이 짤막한 글에 등장하는 모든 예술가는 적어도 한 가지
현저한 예외를, 즉 확고한 개념적 성향을 지니고 시각예술을
창조한다. 달리 말해 이들은 작품의 물리적 표현만큼이나
작업의 기반인 아이디어 및 콘셉트에도 관심이 있다.
이 예술가들과 이들의 영감 넘치고 영향력 있는 작품은 좁은
범위의 예술가 유형과 예술 매체만을 보여준다. 그럼에도
이들을 통해 현대 예술가의 전형과 모든 장르의 예술 작품을
개략적으로나마 대변하려 한다.

나는 내가 하는 일 외에는 가르칠 수 있는 것이 없어
가르치지 않는다. 내가 하는 일은 나 이외의 누구에게도
도움이 되지 않을 것이다.

솔 르윗, 미술가

예술이 무엇인지 규정한다

거의 모든 사람은 예술가가 예술을 창작한다는 데 동의하지만
예술이 정확히 무엇인지에 대해서는 의견이 분분하다. 예술은
이전에는 상상할 수 없었던 새로운 외양을 띠고서 지속적으로
나타난다. 오늘날의 예술은 과거의 예술과 닮은 구석이 거의
없을지도 모른다. 그 결과 '예술'을 의도적으로 정의하지 않은
채 남겨두는 경우가 많다.

그러면 누가 어떻게, 더 정확히는 무엇이 예술이고 무엇이
예술이 아닌지 규정하는가? 예를 들어 미술관과 갤러리에
무엇을 전시할지 누가 결정하는가? 사실상 이것은 예술 창작자,
즉 예술가의 몫이다.[4] 예술가는 새로운 작품마다 새로운
예술의 징후를 탄생시킨다. 하지만 이 새로운 징후가 이전
작품에서 너무 과하게 벗어난다면 문제가 될 수 있다. 그럴 때
예술가는 자신이 창조한 것이 진정한 예술이라고 다른 이들을
설득해야만 한다. 예술의 색다른 개념을 대중이 능숙하게
수용하도록 한 예술가가 바로 마르셀 뒤샹Marcel Duchamp
1887-1968이다.

뒤샹은 프랑스에서 나고 자랐다. 1915년, 그는 20대 후반의 나이에 뉴욕으로 이주했다. 뒤샹은 주목할 만한 회화 및 조각 작품을 다수 창작했지만 주로 예술 창작을 통해 예술 영역 자체의 철학적 전제에 질문을 던지는 데 몰두했다. 뒤샹은 자신의 예술을 통해 이렇게 질문했다. 예술가는 꼭 자신의 손으로 예술품을 제작해야만 하나? 어떤 재료가 예술 창작에 더 적합한가? 작품처럼 보이지만 작품은 아닌 것과 예술 작품을 어떻게 구별하는가? 끝으로, 예술이란 과연 무엇인가?

미국에서 보낸 처음 10년 동안 뒤샹은 걸작이 되기를 바라는 마음으로 회화, 조각, 콜라주의 요소를 결합한 작품을 부지런히 작업했다. 이 작품에는 유약, 유화물감, 납 막lead film, 미세한 가루, 금이 간 유리, 알루미늄 포일과 같은 재료를 사용했고, 모든 재료는 목재와 강철로 된 프레임 안에 넣었다. 작품명은 '그녀의 독신남들에 의해 발가벗겨진 신부, 조차도The Bride Stripped Bare by Her Bachelors, Even'가 되었다. ('큰 유리The Large Glass'라는 제목으로도 알려져 있다.)

… 예술은 나쁠 수도 좋을 수도 그저 그럴 수도 있지만
어떤 형용사를 사용하든 우리는 예술을 예술이라 불러야 한다.
나쁜 감정도 그저 감정일 뿐이듯 나쁜 예술도
그저 예술일 따름이다.

마르셀 뒤샹, 미술가

예술가의 실존에서 현실은 해답에 의문을 품는 것이다.

로런스 와이너, 미술가

이 작품을 제작할 때 뒤샹은 '레디메이드readymade'라는
스스로 이름 붙인 새로운 예술 장르를 실험했다. 레디메이드는
대량 생산된 일상용품이나 그러한 물건의 조합으로, 상점에서
구입해 최소한의 손질을 가한 결과물이었다. 때때로 뒤샹은
그것들에 서명, 날짜, 제목만을 더했다. 그의 첫 레디메이드는
사실 미국으로 오기 전 파리에서 제작된 것이었는데, 등받이
없는 목재 의자 위에 고정시킨 자전거 바퀴였다. 뉴욕에서
제작한 첫 레디메이드는 눈삽이었다. 그는 1915년에 이 삽을
갤러리 천장에 매달고 '부러진 팔에 앞서In Advance of the Broken
Arms'라는 제목을 달았다.

2년 뒤 뒤샹은 그의 가장 유명하고 또는 가장 악명 높은 작품이
될 레디메이드를 내놓았다. 난방용 배관재 매장에서 구입한
흔한 하얀색 소변기였다. 뒤샹은 이 소변기에 날짜와 더불어
'R. Mutt'라는 가명을 서명했다. (이 가명은 아마도 소변기를
구입한 재료점의 상호명 J. L. 모트 아이언 웍스 J. L. Mott Iron Works를
장난스레 바꾼 것으로 보인다.) 그리고 '샘Fountain'이라는
제목을 달았다.

뒤샹은 게임, 특히 낱말 놀이와 전략 게임을 좋아했다.[5]
뒤샹에게 예술 창작은 사실상 게임에 불과했다. 체스에서
대담하게 말을 움직이는 것과 다르지 않게, 레디메이드는
예술이라는 체스판 위에서 전진하려는 움직임을 상징했다.

뒤샹은 주로 예술 제도라는 상황 속에서 예술이라는 게임을
했다. 〈샘〉을 만들었을 즈음, 그는 어떤 작품이라도 심사와
제한 없이 전시하겠다는 취지로 독립예술가협회Society of
Independent Artists를 공동으로 설립했다. 소액의 수수료를
지불한 예술가는 누구든지 한 전시당 한 작품을 출품할
수 있었다. 1917년 독립예술가협회는 당대 미국에서 가장
큰 규모의 현대미술전을 열었다. 그러나 위원회는 R. 무트라는
무명의 예술가가 출품한 〈샘〉을 예술 작품이 아닌 단지 '실용적
오브제'라고 평가했다. 우연치 않게도 뒤샹은 그 위원회의
구성원이었다. 그는 정체를 드러내지 않은 채 〈샘〉이 예술
작품이라고 강하게 옹호했다. 하지만 다른 위원들은 의견을
바꾸려 하지 않았다. 뒤샹은 설립 이념이 아무리 진취적이라도
기관들이, 심지어 좋은 의도를 가진 예술 기관이라도 보수적인

경향을 띤다는 사실을 알게 되었다. 그는 뜻을 굽히지
않으려 했지만 자신의 저항이 소용없음을 깨닫고 위원회를
그만두었다.

〈샘〉의 출품 신청 거부는 의심할 여지없이 기시감을
불러일으켰다. 5년 전 파리에서 뒤샹은 독립예술가협회가
개최하는 전시에 회화 〈계단을 내려오는 나부 2Nude Descending
a Staircase, No.2〉를 출품하려 했다. 이 살롱전은 매년 정부의
공식 지원을 받는 살롱전의 엄격한 전통주의에 직접적으로
대응하고자 설립되었고, 예술적으로 더 진일보한 시각을
포용하고자 했다. (살롱전 출품은 당시 프랑스에서 직업 화가로
자리매김하는 최선의 방법이었다.) 그러나 실망스럽게도 이
전시의 '진보적인' 주최자들은 '계단을 내려오는 나부'라는
작품명에 격분했다. 그들은 또한 이 작품의 소재에 크게 놀랐다.
(그 당시의 누드는 앉거나 기대어 있었지 큐비즘의 스톱모션stop
motion 방식으로 계단을 내려오지 않았다!) 이 전시의 주최자들은
저명한 예술가인 뒤샹의 두 형 레이몽과 자크에게 동생을
'구슬려'달라고 간청했다. 가족의 화목을 위해 뒤샹은 그의

작품에 대해 더 이상 거론하지 않기로 했다. 하지만 이 일은 분명 그에게 여한이 되었을 것이다.

같은 시기 뉴욕에서 뒤샹은 또 다른 방침을 취했다. 그는 동료와 함께 독립예술가협회 보관실에서 〈샘〉을 회수해 저명한 사진가 앨프리드 스티글리츠Alfred Stieglitz에게 가지고 갔다. 그들은 스티글리츠에게 〈샘〉을 사진으로 촬영해달라고 요청했다. 그런 다음 의도적으로 뒤샹과 친구 몇몇이 운영하는 아방가르드 저널 《블라인드 맨The Blind Man》에 그 사진을 실었다. 그리고 사진과 더불어 작품을 옹호하는 익명의 기사를 게재했다.

내 고유의 취향에 순응하지 않으려고
억지로 나 자신을 부정했다.

마르셀 뒤샹, 미술가

… 이유를 찾아내자마자 당신은
그 이유를 부정하는 것들을 다루게 될 것이다.

로스 블레크너, 미술가

"6달러를 지불한 아티스트 누구라도 전시할 수 있다고 그들은 말한다. 무트 씨는 〈샘〉을 출품했다. 이 물품은 논의도 없이 사라져 전시되지 않았다. 무트 씨의 〈샘〉이 거부당한 이유는 무엇인가? ① 어떤 이들은 이 작품이 부도덕하고 저속하다고 주장했다. ② 또 어떤 이들은 이 작품이 평범한 배관 시설을 표절한 것이라고 했다…."

"무트 씨가 그 작품을 자신의 손으로 직접 만들었는지 아닌지는 그리 중요하지 않다. 그는 그것을 **선택했다**. 그는 일상의 물건을 선택해 전시장에 설치했다. 그럼으로써 이 물건의 유용한 가치는 새로운 표제와 관점 밑으로 사라져버리고, 오브제에 대한 새로운 사고가 가능해졌다."

뒤샹은 면밀한 아이디어와 끈질긴 인내에 힘입어 의심과 조롱, 반감까지도 끝내 견뎌내고 자신의 예술 개념이 예술계의 의식 구조에 깊이 새겨지는 것을 보았다. 하지만 그렇게 되기까지 근 30년이 걸렸다. 1950년대까지 그리고 단연코 1960년대에도 뒤샹이 모던아트Modern Art 규범에 기여한 정도는 물리학에서

알베르트 아인슈타인Albert Einstein의 공식 E=mc²에 버금간다고 해도 틀린 말이 아닐 것이다. 아인슈타인은 소량의 질량이 막대한 양의 에너지로 전환된다고 단정했다. 뒤샹은 예술가가 사실상 사람들을 설득할 수만 있다면 그 어떤 일상의 사물도 예술이라는 특별한 것으로 바꿀 수 있다고 주장했다. 오늘날에도 수많은 예술가가 이 혁명적인 원칙을 최소한 부분적으로라도 자신의 예술 실천의 근거로 삼고 있다.

세상은 다소 흥미로운 오브제들로 가득하다.
거기에 뭔가 더 보태고 싶지 않다.

더글러스 휴블러, 미술가

4'33"

무에서 유를 창조한다

뒤샹을 이어, 무엇이든 예술의 재료가 될 수 있다면 '무無'로도 예술을 창작할 수 있지 않을까? 사실 많은 예술가는 말 그대로 무에서, 혹은 처음에 아무것도 아닌 것처럼 보이는 것에서 예술을 창조한다. (혹은 '난데없이' 예술을 등장시킨다.) 전형적인 예로 존 케이지John Cage 1912-1992의 작품을 들 수 있다.

케이지가 주로 다룬 매체는 소리였다. 예술가로서 그는 평생 소음이라고도 불리는 무조음악無調音樂, 즉 기능 화성에 따르지 않는 조성이 없는 음악과 불협화음을 포함한 정통적이지 않은 음악, 다시 말해 사운드 아트Sound Art를 만들어 이름을 알렸다. 케이지는 자주 우연적인, 계획되지 않은 행위를 예술 창작 방법론의 하나로 포함시켰다. 그는 오케스트라가 조율하는 소리를 음악으로 사용하는 등 일반적인 악기들standard instruments을 예사롭지 않은 방법으로 사용했다. 또한 망치, 볼트, 나사 같은 공구와 라디오 주파수를 무작위로 돌려 단편적으로 나오는 음성과 음악 소리 그리고 수신기의 잡음을 사용하기도 했다.

활동 중반기에 케이지는 아무 소리도 나지 않는 음악을 만들어보면 어떨까 하는 한 가지 직관을 얻었다. 그는 이렇게 말했다. "나는 지속적인 침묵으로 곡을 하나 만들고 싶었습니다. 그리고 이 곡을 무작Muzak에 팔았습니다." (무작은 엘리베이터나 백화점 같은 다양한 상업 또는 공공 시설에 '배경 음악'을 판매하는 회사였다.)

관습에서 확실히 벗어난 듯 보였어도 소리가 전혀 없는 작품을 만들면 사람들이 작품의 공연을 기대할 것이라고 케이지는 우려했다. 그는 그런 상황을 원치 않았다. 결국 별개인 듯하지만 서로 연관된 두 가지 사실을 깨달으면서 작업을 이어갈 개념적 근거를 마련한 셈이다.

첫 번째 깨달음은 친구인 로버트 라우션버그Robert Rauschenberg의 백면화all-white painting와 흑면화all-black painting를 봤을 때 찾아왔다. 그 당시 라우션버그의 작품과 같은 모노크롬 회화monochrome painting는 순수 회화의 인위적 산물이었기 때문에 예술적으로 '정결하다'고 여겼다. 다시

말해 모노크롬 회화의 내용과 주제는 외적 요소[6] 없이 오로지
회화 그 자체뿐이었다. 하지만 라우션버그는 이에 대해 다른
식으로 생각했다. 그는 "캔버스는 결코 비어 있지 않다."라고
말했다. 케이지는 라우션버그의 말을 마음에 새겼다. 그는
라우션버그의 백면화를 "빛과 그림자와 입자들이 착륙하는
공항"이라 평했다.

두 번째 깨달음은 하버드대학교의 무반향실無反響室에 방문했을
때 찾아왔다. 무반향실이란 소리를 최대한으로 흡수하고
반향을 감쇄하도록 설계된 공간이다. 이 스튜디오에 들어갔을
때 케이지는 완벽한 침묵을 찾았다고 생각했다. 하지만 침묵
대신 지속되는 두 가지 소리를 들었다. 하나는 음역대가 높았고
다른 하나는 낮았다. 그는 음향 담당 엔지니어에게 그 두 가지
소리가 무엇인지 물었다. 엔지니어는 높은 음은 신경계의
소리, 낮은 음은 정맥과 동맥을 순환하는 혈액의 소리라고
설명했다. (과학적으로 말하자면 아무리 조용한 공간에 있어도
인간의 귀는 신경계 소리를 직접적으로 들을 수 없다. 케이지가 자신이
들었다고 생각한 것은 아마도 귓속에서 윙윙거리는 이명이었을

것이다. 과도하게 큰 소음에 노출되었을 때도 비슷한 상황이 일어난다. 케이지의 이명은 언제나 의식의 배경으로 존재해왔을 것이다. 하지만 무반향실의 상대적인 고요함 때문에 이명이 표면에 드러났다.)

케이지는 이 두 가지 일화를 통해 감각을 자극하는 모든 원인을 제거하려고 했음에도(케이지의 경우에는 소리를 제거했다.) 인지할 수 있는 감각 요소가 완전히 제거되지 않고 여전히 존재한다는 사실을 알게 되었다. 인간의 정신은 표면적인 동일성에서도 차이를 발견하려는 경향이 있는 듯했다. 그리하여 확신을 얻은 케이지는 소리의 부재를 의도적으로 사용한, 동시에 소리의 부재에 대한 곡을 만들기 시작했다. 그 음악이 바로 〈4분 33초4′33″〉이다.

〈4분 33초〉는 1952년 비 오는 어느 여름날 초연되었다. 장소는 뉴욕주 우드스톡Woodstock 근처 숲 한가운데의 비포장도로 끝에 있는 작은 목조 건물이었다. 이곳은 예술가들이 커뮤니티 공간으로 사용하는 곳으로 맨해튼에서 차로 몇 시간 떨어진 곳에 있었다. 키 큰 참나무 한 그루가 지붕에 난 창 너머까지

자라 있었다. 참석자 대다수가 뉴욕의 클래식 음악 커뮤니티
회원이었다. 휴가 중인 뉴욕 필하모닉 오케스트라 단원도 몇몇
있었다. 모두가 전위적인 감성으로 명성을 얻은 케이지의
새로운 곡을 들으려 무대를 바라보고 있었다.[7]

초연을 담당한 연주자는 케이지와 오랫동안 협업해온
피아니스트 데이비드 튜더David Tudor였다. 첫 번째 작품
〈수상 음악Water Music〉은 튜더의 피아노 연주, 오리사냥용
피리, 트랜지스터 라디오에서 나는 소리로 구성되었다.
두 번째 작품 〈4분 33초〉는 튜더가 피아노 앞에 앉아 초시계를
꺼내는 것으로 시작되었다. 연주자는 타이머의 시작 버튼을
눌렀고 건반 뚜껑을 열었다가 닫았다. 그는 세 번의 무음
휴지부休止部를 지정하기 위해 정확히 4분 33초가 지속되는
중에 이 행위를 총 세 번 반복했다.

케이지는 이 뉴욕 공연을 이렇게 회상했다. "1악장이 진행되는
동안 건물 밖을 휘젓는 바람소리가 들렸다. 2악장 때는
빗방울이 지붕을 두드리기 시작했으며 3악장이 흐르는

동안에는 관객들 자신이 이야기를 하거나 공연장을 걸어
나가며 온갖 흥미로운 소리를 냈다."

나중에 케이지는 〈4분 33초〉를 다른 작품에 비해 더 오래 더
힘들게 작업했다고 말했다. 또한 그 곡은 그의 작품 중에서 가장
대중적이고 오래 기억되는 곡이 되었다. 초연 이후로 수많은
사람이 수없이 이 작품을 연주해왔다. 〈4분 33초〉는 예술계의
전설이다.[8]

몇 년 뒤 케이지는 이 작품의 최소 네 가지 다른 버전의 악보를
만들었다. 달리 말해 그는 다른 음악 표기 체계를 사용해 소리를
내지 않는 최소 네 가지의 다른 방법을[9] 표시한 것이다. 그렇게
함으로써 케이지는 다음 세대의 예술가들에게 마음에만
존재하는 '실재real things'를 만드는 방법을 제시했다.[10]

나는 아무 할 말이 없다.

그리고 나는 아무 할 말이 없다는 말을 하고 있으며

아무 할 말이 없는 상태는 곧 시다….

존 케이지, 작곡가

떠들썩하고 정신없는 세상 속에서 눈에 띈다

진정으로 예술이 필요한 사람은 없다. 적어도 일부 냉소적인 사람들 얘기로는 그렇다. 그래서 작품이 인정받길 원하는 예술가는 창작물의 가치를 다른 사람들에게 분명히 드러내고 그들을 설득하는 방법을 파악해야 한다. 이것은 사람들의 이목을 먼저 집중시킨 뒤 그 이목을 지속적인 관심으로 이끌어간다는 의미다. 모든 예술가는 나름의 방식으로 이런 일을 한다. 흔히 크리스토와 장클로드 부부로 알려진 예술 파트너 크리스토 블라디미로프 자바체프Christo Vladimirov Javacheff 1935-2020와 장클로드 드네 드기예봉Jeanne-Claude Denat de Guillebon 1935-2009은 세계의 주목을 끌고 유지하는 독특하면서도 매우 효율적인 방식을 개발했다.

크리스토는 공산주의 체제하의 고국 불가리아에서 초상화가로 활동했다. 그는 20대 초반 서유럽으로 탈출했고 그곳에서 예술의 개념적 측면에 매혹되었다. 그의 작품 활동은 극적으로 변했다. 크리스토는 작은 것부터 중간 크기의 물건들을 천이나 비닐로 포장하기 시작했다. 그런 다음 밧줄로 '포장물'을 능숙하게 묶었다. 그는 이런 작품들에

'포장된 박스들Wrapped Boxes' '포장된 거울Wrapped Mirror'
'포장된 샴페인 병들Wrapped Champagne Bottles' '선반 위의
포장된 자전거Wrapped Bicycle on a Luggage Rack' '포장된
오토바이Wrapped Motorcycle' '포장된 브리짓 바르도의
초상Wrapped Portrait of Brigitte Bardot'처럼 직설적인 제목을
붙였다. 이렇게 비교적 흔한 물건은 포장을 하면 거의
페티시적인fetishistic 것으로 아주 묘하게 변형되었다. 이것이
매우 기이해서 많은 주목을 받았다.

이 시기에 크리스토는 장클로드를 만나 사랑에 빠져
결혼했다. 장클로드는 크리스토를 도와 수송하기 어려운 대형
프로젝트를 계획하고 실행했다. 예를 들어 1969년 크리스토는
시드니 근처 오스트레일리아 해안의 2.4km 구역을 9만
2,900m²에 달하는 천으로 뒤덮고 56km 길이의 밧줄로
고정했다. 1985년에는 파리 센강을 가로지르는 가장 오래된
다리 퐁네프Pont Neuf를 뒤덮었다. 크리스토와 장클로드는
24년간 물밑 협상을 거쳐 1995년에야 베를린에 있는 독일
의사당 라이히슈타크Reichstag의 포장을 완성할 수 있었다.[11]

나는 단지 내가 할 수 없는 것을 하려고 할 뿐이다.

루치안 프로이트, 미술가

진정으로 다른 이들과 다른 작업을 하고자 한다면
갈림길에 들어설 때마다 어느 길로 가야 할지 생각하지 말고
무의식적으로 가장 험난한 길을 택해야 한다.
다른 이들은 모두 가장 쉬운 길로 가려 하기 때문이다.

리처드 세라, 조각가

(1994년 크리스토는 장클로드와의 협업이 예술 창작에 절대적으로 필요하다고 인정했다. 그 이후로 모든 프로젝트는 두 사람의 공동 창작으로 여겨졌다.) 이러한 프로젝트의 과감한 크기와 막대한 소요 시간 그리고 복잡한 사회정치적 문제 때문에 크리스토와 장클로드의 작업은 편협한 예술계를 넘어 명성을 얻고 찬사를 받았다.

크리스토와 장클로드는 포장 프로젝트 사이사이에 이것과는 다른 종류의 프로젝트를 통해 환경을 기념비적으로 변경하는 작업을 진행했다. 두 사람은 콜로라도주의 두 개의 산 사이에 1만 8,500m²에 달하는 밝은 오렌지색 천을 덮고 '계곡의 장막Valley Curtain'이라고 이름 붙였다. 플로리다주의 열한 개 섬을 수만 m² 크기의 핑크색 화학섬유를 띄워 에워싼 〈둘러싸인 섬들Surrounded Islands〉, 일본과 캘리포니아주의 시골 지역에 우산처럼 생긴 수천 개의 거대한 오브제를 동시에 세운 〈우산들The Umbrellas〉이라는 작업도 있다. 두 사람은 〈달리는 울타리Running Fence〉 작업도 했다. 이 작품은 반투명 나일론 천을 태평양에서 5.5m 높이로 솟아오르게 만든 장벽이며,

열네 개의 공공 도로를 거치면서 샌프란시스코 바로 북쪽
구불구불한 언덕을 따라 39km에 이르렀다.

매번 새로운 프로젝트를 경험할 때마다 크리스토와
장클로드는 새로운 기술을 습득해야 했다. 사회문화적으로
축적된 외국의 낯선 소통방식에서 오는 그 미묘한 차이를
어떻게 이해할 것인가. 관료주의라는 또 하나의 복잡한 미로
속에서 어떻게 방향을 잡을 것인가. 기술상의 새로운 문제를
어떻게 해결할 것인가.[12] 〈달리는 울타리〉를 작업하면서
크리스토와 장클로드는 쉰아홉 명의 농장주와 목장주로부터
울타리 설치 허가를 받아야 했다. 대부분 미술관에 가본 적도
없는 사람들이었다. 처음에 몇몇은 "미안하지만 우리 울타리는
우리가 짓겠소."라고 대답했다. 또 다른 몇몇은 뉴욕에서 온
이 부부를 토지 사기꾼이라고 생각했다. 하지만 시간이 지나
대화의 물꼬가 터졌다. 한 목장주의 말에 따르면 "이들 부부는
사람과 친해지는 재주"가 있었다. 매력과 끈기 그리고 울타리
설치에 이용된 모든 재료를 완전히 분해해서 기증하기로
약속한 덕분에 사람들은 점점 두 사람 주위에 모여들었다.

예술가는 모든 일에 책임이 있다. 예술가의 경력에 일어나는
좋은 일도 해가 되는 일도 모두 예술가의 책임이다.

래리 벨, 미술가

예술가가 된다는 것은 아주아주 긴 게임이다.
10년은 아무것도 아니다.

아니시 카푸어, 조각가

허가를 내주는 지역 정치인과 공무원 들도 마찬가지였다. 모두 합쳐 42개월 동안 일대일 만남, 끊임없는 회의, 열여덟 번의 공청회가 열렸고, 캘리포니아 고등법원에서 공판만 세 차례 열렸다. 허가가 났다가 취소되고 이의를 제기하고 반대하고 허가받았다가 다시 번복되고 그리고 마침내 재허가가 났다.[13]

이러한 모든 경험을 통해 크리스토와 장클로드는 모든 개인적, 제도적, 법적 소통은 예술 창작에 필요불가결한 부분이라고 한결같이 주장하게 되었다. 극렬한 반대자를 상대할 때도 똑같았다. 이들은 그저 예술의 궁극적 매체는 자유라는 사실을 인정했을 뿐이다. 예술가가 자유를 위해 치르는 대가는 '책임을 지는 것'이다. 달리 말해서 예술가는 자신이 판을 벌인 경험의 현장에서 발생하는 모든 일의 결과에 영향을 받고 이를 책임진다. 법을 어긴다면 감옥에 가고, 사회적 관행에 어긋나는 행동을 하면 대중의 맹렬한 비난을 감수한다. 반면 호의적인 여론에 영향을 미치거나 대중의 기호에 맞춘다면 어떻게 될까? 그러니 프로젝트마다 수반되는 이 복잡한 인간 활동이 당연히 그들의 예술 창작에 매우 중요한 부분을 차지할 수밖에 없었다.

53

물론 이 '복잡한 활동'은 텔레비전 연속극 같은 우여곡절
때문에 지역이나 전국 대상 매체에서 열성적으로 보도했다.
이 일로 크리스토와 장클로드의 예술을 둘러싼 극적인 사건과
기대감과 긴장이 심화되었다.

〈달리는 울타리〉가 완전히 실현되기까지는 거의 300주가
걸렸다. 마침내 마지막 구역에 울타리가 세워지고 오후 바람에
부풀어오른 하얀 천의 벽이 활기를 띠었을 때, 이 프로젝트를
향했던 이전의 모든 비판은 즉시 사라졌다. 거의 불가능한 일을
기적적으로 이루어내자 프로젝트에 관련된 모든 이들이
두 사람의 추종자로 바뀌었다.

당시 한 목장주는 이렇게 말했다. "나는 크리스토와 장클로드가 미쳤다고 생각했어요. 많은 사람이 그렇게 말했어요⋯. 왜 이걸 하고 싶으냐고 그들에게 물었죠⋯. 하지만 결국에 이 울타리는 아름다운 광경이 됐어요⋯. 우리가 다신 볼 수 없을 그런 광경이요."

〈달리는 울타리〉의 제작에 들어간 모든 시간과 돈과 노력에도 이 작품이 물리적으로 존재했던 기간은 단지 2주 동안이었다. 울타리를 해체할 때에도 세울 때처럼 철저하게 정밀해야 했다. 그 외 스무 점 이상의 대형 작품 또한 짧은 기간 동안만 완전한 물리적 형태로 남아 있었다. 〈계곡의 장막〉은 단 스물여덟 시간 동안 그 자리에 있었을 뿐이다.[14] 라이히슈타크와 퐁네프 다리의 포장 유지 기간은 2주, 〈우산〉은 18일이었다.

크리스토와 장클로드는 자신들의 대형 작품이 물리적으로 더이상 존재하지 않을 때 비로소 '완성'된다고 말한다.[15] 그들은 비영속성이 심미적인 판단의 결과였다고 강조했다. 일회성은 가슴 저미는 감정을 불러일으킨다. 그들은 아름다운 것이 잠시 동안만 지속될 예정일 때 생기는 감정을 '사랑과 다정함'으로 묘사한다. 언급된 바 없지만 이 무상함엔 그들 작품의 지속성을 보장해주는 또 다른 기능이 있다. 크리스토와 장클로드는 견고한 물리적 증거를 지워서 작품이 볼품없이 낡아질 가능성을 제거함으로써 자신들의 예술을 전설적이고 신화적인 지위로 격상시켰다.[16]

예술은 좀처럼 존재하지 않는 상황을 조성하는 일이다.

칼 안드레, 조각가

매우 특별한 방법으로 사물을 바라보게 한다

어떤 예술가들은 매우 특별한 방식으로 자신의 작품이 인식되기를 원한다. 이를 성취할 수 있는 한 가지 방법은 작품을 경험하는 정확하고도 일관된 상황을 제공하는 것이다. 도널드 저드Donald Judd 1928-1994는 이러한 상황을 조성하고 관객들이 이를 경험하게 한 수완으로 많은 찬사를 받았다.

저드는 소위 '미니멀리스트'였다. (많은 예술가가 단순화된 이 꼬리표를 좋아하지 않기 때문에 '소위'라고 표현한 것이다.) 1960년대 초반부터 중반까지 저드는 비공식 예술가 그룹의 일원이었다. 그들은 가까운 과거 미술사에서 더 이상 적절치 않은 미학적 집착이라 여겨지는 것을 털어버리는 데 전념했다. 이러한 집착으로는 구상주의적 형상화와 착시적 회화 공간 사용 그리고 은유, 암시, 서사적 내용, 감동과 심지어 의미까지 제시하는 것을 들 수 있다. 대신 이 예술가들은 '현존'이라는 강렬한 감각으로 작품을 만들고자 했다. 저드는 30대 중반 무렵에 남은 인생 동안 사용했던 예술적 요소의 어휘를 확립했다. 이것은 주로 2, 3차원적으로 반복되는 크고 작은 상자 모양으로 구성되었다. 이 작품들은 저드가 고용한

직원이나 제조업자들이 금속판, 합판, 특수 아크릴 같은
재료로 만들었다. 색을 칠하지 않거나 가능한 한 함축적인
연상을 불러일으키지 않는 색으로 칠했고, 몇몇 상자는 바닥에
올려놓는 용도로 디자인했다. 그 밖의 것들은 벽에 수평 또는
수직으로 연속되게 설치했다. 때로 상자들 사이에 약간의
변형이 있기도 했지만 그렇지 않은 것도 있었다.

저드의 작품을 처음 본 관객들에게는 수수께끼처럼
보였을지도 모르지만 그의 작품에는 고유한 감각적인 매력이
있었다. 저드는 대칭, 반복, 완벽한 공업용 마감을 통해
이루어진 서구 고전 미학의 조화와 균형의 미덕을 엄격히
고수했다.[17] 하지만 그의 작품이 특별한 이유는 작품의
외양보다는 작가가 창조한 전시 환경에서 작품이 활기를
띠게 만든 방식에 있다.

만약 내 작업을 환원주의라 한다면 이는 그 안에 사람들이
당연히 있어야 한다고 생각한 요소들이 없기 때문이다.
하지만 여기에는 내가 좋아하는 다른 요소들이 있다.

도널드 저드, 미술가

뛰어난 예술가는 독창적이고 완고하다.
그들은 완두콩 수프에 들어 있는 자갈이나 마찬가지다.

도널드 저드, 미술가

저드는 자신의 작품을 채광이 좋고 주의가 분산되지 않는 공간에서, 인접한 예술 작품이나 비예술적 오브제와 관련지어 전시하기로 결정했다. 그 이유는 타당했다. 예술 작품이나 그 밖의 오브제 그리고 환경이 제대로 합쳐질 때 새로운 '제3의 무엇'이 탄생하기 때문이다. 특정한 환경에 특정한 오브제를 이처럼 정밀하게 놓는 작업을 '설치'라고 한다.

저드가 요구한 전시 조건이 항상 충족될 수는 없었다. 저드에 따르면, 대부분의 미술관 실무자는 그가 무엇을 원하는지 알았음에도 가끔씩 그의 의도를 무시하는 쪽을 택했다. 사립 미술관은 조금 나았다. 저드의 작품을 판매하기 좋은 최상의 조명을 이용해 전시하면 결국 미술관에 이익이 되었기 때문이다. 하지만 유감스럽게도 미술관은 개인 수집가나 (저드가 보기에는) 그의 작품을 진열하는 방법을 전혀 모르는 이에게 팔았다.

실망스러운 몇 해를 보내고 저드는 새로운 작업에 착수하기
위해 텍사스주 남서부의 작은 마을 마파Marfa의 건물을 가능한
한 많이 매입했다. (군 복무 시절 소속되었던 육군 기지와 가까웠기
때문에 저드는 마파를 알고 있었다.) 그는 20세기 초 미국식
건축물로 군더더기 없이 크고 매력적인 건물들을 사들였다.
저드는 건물 내부를 청소한 뒤 그곳에서 생활하면서 작업과
전시 공간으로 사용했다. 군더더기 없는 예술가의 세심한
듯 무심한 스타일이 인테리어 개조에 반영되면 그 이후로 그
공간에 속한 대부분의 것은 특별한 감성으로 받아들여진다.
저드는 또한 해체된 마파 육군 기지의 건물과 대지를 통째로
매입하기 위해 한 사립 예술재단에 자금 지원을 요청했다.
그는 작품에 적합한 환경이라 생각하는 곳에서 자신과 예술가
동료들의 작품을 영구적으로 전시하는 데 주된 목표를 두었다.[18]

예술은 이유를 막론하고 그 존재를 위해 합의가 이루어지거나
초대 또는 허가를 받은 상황에서만 존재할 수 있다.

로런스 와이너, 미술가

미니멀리즘 예술 이론을 잘 알지 못하는 관객이 행여 바닥 위에 놓은 합판 상자나 벽에 기대어 쌓은 금속, 아크릴 수지로 만든 상자들을 본다면 뭐라고 '말'할 수 있을까? 아마 할 말이 많지는 않을 것이다. 관객은 자신이 보고 있는 것을 더 넓은 시각에서 보기 위해 해설이나 준거의 체계가 필요하다고 여긴다.[19] 전통적으로 예술 비평가와 큐레이터는 이러한 종류의 정보를 제공해왔지만 대략 1963년에서 1970년까지의 미니멀리즘아트 시대 동안 저드와 그의 예술가 동료들은 비평가와 큐레이터의 역할을 선점했다. 그들은 신속하고도 열렬하게 자신들의 이론과 맥락을 알리기 위해 행동했다. 본질적으로 관객들에게 눈에 보이는 것을 어떻게 경험해야 하는지 알려준 것이다.

저드는 절대적인 확신에 찬 선언문을 통해 사상을 단호하게
전달했다. "실제 공간은 평면에 칠해진 물감보다 본질적으로
더 강렬하고 구체적이다." "예술의 근본 특성은 보이지 않는다."
"조각은 모든 것을 담아낸다. 하지만 내 작품은 그렇지 않다."
실제로 공표라고 봐야 할 그의 선언은 선험적 진실로 보인다.
사실 그 선언들은 단지 개인적인 관찰과 견해로서 합리적으로,
심지어 논리적으로 들릴 때도 많았으나 때로는 둘 다 해당되지
않기도 했다.[20] 그럼에도 저드의 견해와 언어 활용은 매우
효과적이어서 당시 주요 비평가와 큐레이터는 그것을
받아들였다. 그러고 나서 저드의 견해와 언어를 글자 그대로
관객들에게 전달했다.

저드의 인식 지표의 핵심은 결국 다음과 같이 귀결된다. 작품과 마주할 때 작품을 통합되고 응집된 전체로서 단번에 파악해야 한다. 작품의 어떤 요소를 다른 것들보다 더 중요하게 여겨서는 안 된다. 더 나아가 작품 자체를 제외한 그 어느 것에 대해서도 깊이 생각하지 않고 작품을 경험해야 한다. 달리 말하자면 내러티브, 시각 은유, 그 밖에 상상으로 연상되는 것을 찾지 않아야 한다. 저드라면 이렇게 말했을 것이다. "마음을 비우고 내 작품의 실재를 경험하시오." 하지만 그는 자신의 예술의 의미를 말하지 않았다. 사실 그는 자신의 작품 혹은 예술작품 전반에 걸쳐 의미라는 관념을 적절한 개념으로 보는 것을 거부했는지도 모른다. 그는 단지 우리 의식에서 생생하게 만져질 듯한 현존을 경험하는 것, 즉 '존재'와 접하는 것에만 관심을 두었다.[21]

이 그림에서 예술을 제외한 모든 것은 제거된다.
이 작품에는 어떤 사상도 들어 있지 않다.

존 발데사리, 미술가

21 OTT

.1974

사물을 의미 있게 만든다

도널드 저드의 예술은 정말 무의미했을까? 그렇지 않다. 그의
작품은 관객들이 '의미'가 아니라 '현존'에 집중하게 하는 데
매우 효과적이었고, 암시와 은유와 감동의 형태를 띤 '의미'도
살며시 끼어들었다.[22] 인간은 의미를 추구하는 동물이다.
우리는 어디서든 의미를 찾는다.[23] 무리 없이 의미를 파악할 수
있는 환경을 제공하는 것이 예술의 기능이라고 믿는 이들도
있다.[24] 혹자는 예술이란 '의미 구현' 그 자체라고, 다른 식으로
표현하자면 의미 없는 예술이란 없다고 한다.[25] 즉 예술 작품은
항상 보이는 것 이상이다. (물론 여기에서의 '이상'은 사람마다
다르다.) 그렇지만 어떤 예술 작품은 다른 것들보다 의미를
추구하려는 충동을 더 심도 있게 자극하는 것 같다. 예를 들어
일본 출신으로 뉴욕에서 활동한 온 가와라河原温 1932-2014의
작업은 유독 관심을 유도하는 듯하다. 어쩌면 역설적이게도
그의 작품이 매우 불분명해 보이기 때문이다.

가와라는 3,000점에 달하는 연작으로 구성된 〈오늘Today〉
시리즈로 잘 알려져 있다. (개별 작품은 〈날짜 그림Date
Paintings〉이라고 한다.) 〈오늘〉 시리즈는 47년에 걸친 작업이다.

그의 다른 작품들처럼 이 작품은 작가 자신이 정해놓은 일련의
원칙과 지침에 따라 창작되었다.[26] 가장 주목할 만한 원칙
몇 가지를 살펴보자.

○ 그림에서 유일하게 명확한 소재인 날짜는 캔버스의
 중앙에 위치시킨다.

○ 날짜는 일-월-년을 축약하여 그림을 제작한 국가의
 표기 방식을 따른다. 예를 들면 로마에서 그린 그림에는
 21 OTT.1974. 빈에서 그린 그림에는 21.OKT.1974.
 뉴욕에서 그린 그림에는 OCT.21,1974로 표시한다.
 일본처럼 로마자를 사용하지 않는 곳에서는 국제인공어
 에스페란토를 써야 한다.

○ 날짜는 빨강이나 파랑 또는 짙은 회색 바탕에 흰색으로 쓴다.
 바탕색은 매 그림마다 별도로 혼합해서 사용한다.

사람들은 예술 작품의 본체를 이해하려 하지만
사실 이것은 이해보다는 의미 부여를 위해서다.

로런스 와이너, 미술가

예술이란 당신을 곤혹스럽게 만드는 그 무엇이어야 한다.

에드 루샤, 미술가

○ 문자와 숫자 모두 고딕체를 사용해 손으로 쓴다. 달리 말해
 스텐실이나 여타의 기계장치를 사용하지 않는다. 그림마다
 서체가 약간씩 달라지는 것은 무방하다.

○ 그림은 20×25cm에서 154×226cm 사이 여덟 종류의
 가로형 목재 프레임 캔버스 중 하나에 아크릴 물감으로
 직접 그린다.

○ 그리기 시작한 당일 자정까지 만족스럽게 완성하지 못한
 그림은 폐기한다.

〈날짜 그림〉은 완성하는 데 각각 네 시간에서 일곱 시간 정도
걸렸다. 작업은 세계 도처에서 이루어졌지만 주로 작가의
맨해튼 작업실에서 진행했다. 가와라는 강박적으로 작업하는
작가가 아니었다. 매일 그리지도 않았고, 몇 주 또는 몇 달 동안
전혀 그리지 않을 때도 있었다. 하지만 1989년 11월 3일의
작품 〈NOV. 3, 1989〉처럼 하루에 두세 점을 완성한 날도
며칠 있었다.

〈오늘〉 시리즈가 시작되고 6년 반 동안은 각각의 그림에
날짜와 제목과 더불어 부제도 붙였다. 대부분의 부제는 작업이
이루어진 도시의 주요 일간지 머리기사에서 따왔다. 종종
이러한 부제는 은근히 드러나는 정치적 언급 같았다. 때때로
가와라는 머리기사를 피하고 자신의 철학적 인식이나 세세한
일상사에 관한 관찰로 보이는 내용을 부제로 적었다.
다음은 그림 제목과 이어지는 몇 가지 부제다.

〈1966년 1월 15일 JAN.15,1966〉
이 그림 자체가 1966년 1월 15일이다.

〈1966년 1월 18일 JAN.18,1966〉
나는 이 그림을 그리고 있는 중이다.

〈1966년 1월 30일 JAN.30,1966〉
뉴욕의 눈.

〈1966년 1월 31일JAN. 31, 1966〉
미합중국이 북베트남에 다시 폭격을 시작했다.

〈1966년 6월 17일JUNE 17, 1966〉
18세 소녀 다오 티 투엣Dao Thi Tuyet이 사이공의 불교 사원
비엔 호아 다오Vien Hoa Dao 본부에서 몸에 휘발유를 붓고
성냥불을 붙였다.

〈1966년 7월 23일JULY 23, 1966〉
나는 그 시절과 사랑을 나눈다.

〈1967년 2월 4일FEB. 4, 1967〉
오늘 오후 올든버그Claes Oldenburg와 클라인J. Klein이
작업실에 왔다. 저녁에 나는 올든버그의 작업실로 가서
내가 그에게 질문하는 이야기를 이 그림의 부제로
사용해도 되는지 물어봤다.

⟨1967년 3월 18일MAR.18,1967⟩
오늘.

⟨1967년 7월 13일JULY 13,1967⟩
대체로 맑고 따뜻함.

⟨1969년 5월 11일MAY 11,1969⟩
낮 12시 48분에 일어났다. 그리고 이 그림을 그렸다.

⟨1969년 11월 14일NOV.14,1969⟩
아폴로 12호가 달로 향했다.

⟨1969년 11월 19일NOV.19,1969⟩
콘래드(오전 6시 45분): 발판에서 내려갈게. 바로. 곧. 오,
부드러운데. 이봐, 잘했어. 너무 깊이 빠지지 않아. 조금씩
가볼게. 세상에, 태양이 밝아. 누가 손에 조명을 비춰주는
거 같아. 잘 걸을 수 있지만, 앨런, 진정하고 조심할게. 이런,
믿기지 않겠지만, 분화구 한쪽에 앉아서 내가 뭘 보는지
알아? 바로 서베이어 3호라고![27]

⟨1970년 6월 5일 JUNE 5, 1970⟩
오늘 납치범이 폴란드 항공 조종사의 목에 수류탄을 대고
스웨덴 상공을 지나 코펜하겐에 착륙하라고 협박했다.

⟨1970년 11월 11일 NOV. 11, 1970⟩
41세 마리아 아돌로라타 카살리니Maria Addolorata Casalini가
오늘 이탈리아 아풀리아에서 3kg의 여아를 낳았다.
이번이 서른두 번째 출산으로 현재 살아 있는 아이는
열다섯 명이다.

⟨1972년 10월 12일 OCT. 12, 1972⟩
헨리 A. 키신저.[28]

가와라는 미 국무장관을 지낸 논란의 인물 '헨리 A. 키신저'
이후로 연상을 일으키는 부제를 사용하지 않았다. ⟨오늘⟩
시리즈의 남은 40여 년 동안[29] '수요일' '금요일'처럼 단순히
요일만 나타낸 부제를 사용하거나 아예 사용하지 않았다.
왜 달라진 걸까? 가와라는 아마도 신문 머리기사의 기민함,

참혹함, 모순성 혹은 자기반성적 관찰로 인해 날짜 자체의
실존적 중요성이 약화될 수 있다고 생각했을 것이다. 결국
날짜만으로 인간 조건의 지극히 기본적인 요소, 즉 우리가 시간
속에 존재한다는 사실을 제시한다. 어쩌면 가와라는 서사의
내용이 흔적도 없이 제거된 가장 실질적인 역사를 그리고
있었다고 인식했을 것이다. 부제의 경우처럼 그 이상을 말하는
것은 의미 없음의 어긋난 작용을 초래할지도 모른다. 아니면
제목에 작가의 인격을 부여하지 않음으로써 누구라도 그날을,
그날의 특별한 의미를 완전히 자기 자신의 것으로 삼기를
원하지 않았을까.

예술 작품의 의미를 찾으려 할 때 관객이 취할 수 있는
전략은 예술가의 마음에 무엇이 있었는지, 예술가의 의도는
무엇이었는지 짐작해보는 것이다. 하지만 가와라는 자신이
누구였는지, 무슨 생각을 했는지 파악하려는 관객의 노력을
언제나 무산시켰다. 그는 단 한 번도 자기 전시의 오프닝에
참석한 적이 없었다. 연설을 한 적도, 인터뷰에 응한 적도
없었다. 자기 예술의 의미를 설명하는 글을 쓴 적도 없었다.

흔히들 화가가 무엇을 하는지 뿐만 아니라
무엇을 하지 않으려는지 살펴봄으로써
그림의 의미를 찾을 수 있다고 말한다.

애드 라인하르트, 미술가

대체로 창조적인 행위는 예술가에 의해서만 이루어지지 않는다. 관객은 작품의 내적 특성을 파악하고 해석하여 작품을 외부 세계와 만나게 한다. 그렇게 관객은 창조적 행위에 기여한다.

마르셀 뒤샹, 미술가

20대에 일본에서 미국으로 온 이후 뒤통수를 찍은 몇 장의
사진을 제외하고는 공개적으로 사진을 찍은 일도 없었다.
또한 가와라는 예술과 관련된 일반적인 상황을 제외하고는
(간혹 일반적이지 않은 상황에도) 자신의 작품이 어떤 특정한
방식으로 전시되어야 한다고 요구한 적이 단연코 없었다. 그는
1998년부터 〈순수한 의식Pure Consciousness〉이라는 열린 결말의
프로젝트를 시작했다. 〈날짜 그림〉에서 선별한 작품을 전 세계
여러 유치원 교실에 설치한 것이다. 아이들에겐 이 작품의
갑작스런 등장을 알려주지 않았다. 이 새로운 창작물에 대한
체계적인 논의도 없었다. 이 그림들은 어린이들의 공부와
놀이를 위한 단순한 배경으로 설치되었을 뿐이다. 아이들이
이 작품에 대해 어떤 생각을 했는지, 아니면 아무 생각이
없었는지 아는 사람은 없다.

몹시도 큰 인간의 두뇌는 의미를 만들어낸다. 우리의 지성은 무언가를 가능성 있는 패턴으로 인지하면 반드시 '확실히 여기에 어떤 의미가 있어.'라는 생각을 한다. 만일 예술 작품이 "나는 어떤 식의 의미를 전달하게 만들어졌지. 그 의미가 무엇인지 짐작할 수 있겠나?"라는 암시를 하지 않으면 무엇을 제시하겠는가? 물론 이런저런 의미를 입증할 방법은 없다. 그 누가 알겠는가. 작가도 자신의 작품이 '과연' 무엇을 의미하는지 영악한 비평가보다 더 잘 알지 못한다.[30]

비록 많은 공을 들였더라도 결과적으로는 '무언의' 그림을 그린 '무의미한' 작업을 하면서 가와라는 47년이라는 세월을 보냈을지 모른다. 하지만 설령 그렇다 하더라도 그림 그리기라는 까다롭고 반복적인 행위를 향한 가와라의 지속적인 전념은 그 나름대로의 의미를 떠안는다. 의미의 '이유'는 호기심 많은 관객의 마음에 넌지시 파고든다. 호기심은 변함없이 질문으로 이어진다. 그리고 질문은 창의적 과정을 활성화시켜 필연적으로 의미를 생산하게 한다.

그림을 그리는 과정은
심미성에 대한 도덕적 결단을 연이어 내리는 것이다.

루이즈 니벨슨, 조각가

한 가지 더

예술 창작의 모든 일이, 달리 쓰면 파괴적인 결말로 이어질 수도 있는 시간과 창조적 에너지를 빨아들이는 고상한 미적 유희에 지나지 않는다고 할 수 있을까?[31] 어쩌면 그럴지도 모른다. 하지만 존 F. 케네디John F. Kennedy 대통령은 이에 동의하지 않았다. 그는 예술가들이 오히려 중요한 일을 한다고 생각했다. 예술가들이 사회에 중요하고 긍정적인 가치가 있는 무언가로 기여한다고 생각했다. 그의 말을 인용해본다.[32]

"현실에 대한 그his 자신의 예지에 충실하다 해도, 예술가는 사회의 간섭과 국가의 개입에 맞선 개인의 정신과 감성을 끝까지 옹호하는 사람이 된다."[33]

"우리는 예술이 프로파간다의 형식이 아님을 결코 잊지 말아야 한다. 예술은 진실의 형식이다."

"권력이 부패하면 시가 정화한다. 예술은 판단의 시금석이 되는 인간의 근본 진실을 확립한다."

"권력이 인간의 관심 영역을 좁히려 할 때 시는 우리 실존의
풍부함과 다양성을 다시금 일깨워준다."

"현실에 대한 인식을 추구할 때 예술가는 흔히 시대의
흐름에 역행해야 한다. 이것은 사람들에게 그다지 환영받는
역할은 아니다."

"예술가의 가장 숭고한 의무는 결과에 상관없이 자신의
진실함을 지키는 데 있다."[34]

오늘날, 특유의 방식으로 관행을 거스르는 예술가에게
찬사를 보내는 미국 대통령을 상상하기란 어려울 것이다.
또한 예술가는 "결과에 상관없이" 해야 할 일을 해야 한다고
용기를 북돋아주는 국가 지도자는 더욱 상상하기 힘들 것이다.
케네디는 신념이 강한 지도자였다. 그에게는 신념, 견해,
권력이라는 시류를 유독 거스르게 되더라도 예술가는
자기 자신만의 행로에 전념해야 한다는 믿음이 있었다.[35]

환경의 모든 면을 점점 더 뒤덮어버리는
우리 사회의 정형화된 연상 작용을 무너뜨리기 위해선
사물들의 익숙한 정체성을 철저하게 부숴버려야 한다.

마크 로스코, 미술가

예술가에게 가장 흥미로운 것은 문화의 파편을 골라내
잊힌 것, 진지하게 취급되지 않았던 것을 바라보는 일이다.
무언가가 범주에 속해 수용되면 주류의 압제에 포섭되어
끝내 그 잠재력을 잃어버린다.

데이비드 보위, 음악가

케네디 리더십의 결과, 국가 정책의 일환으로 현역 미국인 예술가의 작품을 적절한 시기마다 새로운 연방 정부 건물 프로젝트에 포함시키게 되었다. 1979년 로어맨해튼Lower Manhattan의 폴리스퀘어Foley Square(다른 이름은 페더럴 플라자Federal Plaza)가 오리지널 작품 한 점을 물색했다. 폴리스퀘어는 미국 공무원 수가 가장 밀집되어 있는 구역의 중심에 있었다. 건물 한 동에 만 명 이상의 공무원이 있을 정도였다. 심사숙고 끝에 리처드 세라가 작품 의뢰를 받았다. 세라가 임명된 것은 타당해 보였다. 세라 역시 저드처럼 자신의 조각을 관객들이 저마다의 시선으로 보게 하고 생각하게 하는 데 능했다. 그의 작품은 호감과 도발 사이에서 흥미로운 균형을 이루고 있었다. 세라는 새로운 방식의 물질성을 이용했다. 그리고 대규모의 작업을 감당할 수 있었다. 공학기술에 대한 폭넓은 연구와 장기간의 협상을 마친 뒤, 1981년 '기울어진 호Tilted Arc'라는 제목의 조각품이 폴리스퀘어에 설치되었다. 이 작품은 6.4cm 두께의 내식성이 개선된 내후성 강corten steel 세 장으로 구성되었다. 길이 37m, 높이 3.7m, 무게 73t이었다. 제목이 말해주듯이 살짝 기울어진 장벽 같은 강판이 세워진

것이다. 이 작품은 완만하게 호를 그리면서 광장을 가로지르는
구성을 취해 수직 상태로 서 있었다. 그렇게 해서 광장은 사실상
둘로 나뉘었다.

〈기울어진 호〉로 광장이 양쪽으로 나뉘자 광장을 인식하고
이용하는 방식에 변화가 생겼다. 예술의 돌파구가 된 작품이라고
칭송한 사람들도 있었지만, 오만하고 위압적인 작품이라고
비난한 이들도 있었다. 이 작품은 시야를 가리고 주 보행로를
억지로 바꿔놓았다. 이 작품이 예술에 별 관심 없는 대중에게
강요된, 도전적인 예술 작품이라는 점을 부정할 수는 없다.
다음은 연방 정부 건물 근방에서 일하는 어느 직원의 의견이다.

"폴리스퀘어는 국제 기준으로 보자면 그리 큰 광장은
아니지만 차, 기차, 전철 등에 실려와 밀폐된 공간에서 일하며
공기순환장치가 뿜어내는 사무실 공기를 하루 종일 마시는
사람들이 활기를 되찾고 숨을 돌리는 쉼터입니다. 공공장소에
놓인 예술의 목적이 탈출구를 막고 기쁨과 희망의 부재를
강조하는 데 있나요? 이것이 예술의 의도라고는 생각하지

않아요. 하지만 유감스럽게도 내가 받은 주된 인상은 이런 것들이에요. 모두 이 작품의 장소와 위치 선정이 잘못된 탓입니다."[36]

당시 세라는 다른 사람들이 이 작품을 어떻게 생각하고 느끼는지 신경 쓰지 않은 듯 보였다. "사람들이 오가는 공공장소를 위한 작품을 구상할 때 나는 통행의 흐름을 고려합니다. 하지만 반드시 현지 주민들을 걱정하지는 않습니다. 나는 '그들이' 타당하고 적절한 예술적 해결책이라고 여기는 것에 신경 쓰지 않을 겁니다."[37]

작품이 설치된 지 8년 뒤 악의적인 공개 토론, 소송과 항소 그리고 사방에서 반감이 쏟아진 끝에 미 정부는 〈기울어진 호〉를 광장에서 얼마든지 철수해도 좋다는 결정을 내렸다. 그 즉시 작품은 해체되어 보관 시설로 이전되었다. 세라는 격분했다. 그는 〈기울어진 호〉가 장소특정적 작품이기에 다른 곳으로 이전하는 것은 작품을 파괴하는 것과 마찬가지라고 줄곧 주장해왔다. 무엇보다도 세라는 이 사건이 민주주의의가

중시하는 표현의 자유보다 자본주의 재산권을 우선하는 미국
사법 체계의 성향을 보여주는 터무니없는 사례라고 항의했다.[38]

〈기울어진 호〉는 20세기 가장 논쟁적인 조각품이 되어버렸다.
여느 예술 작품처럼 예술가, 즉 세라의 의지로 이 작품도
존재하게 되었다. 의지는 일종의 힘이다. 의지는 빈번히 저항에
부딪친다. 케네디 대통령의 말처럼 저항의 지점은 진실을
고양시키는 계기가 될 수 있다. 예술 창작이 불필요한 대립을
야기하고 이 때문에 누군가의 시간과 에너지가 미심쩍게
사용된다는 것은 세라에게 진실이었을 것이다. 세라는 새로운
형태의 대형 조형물을 만들기 위해 기존의 재료들을 계속해서
사용했다. 중력에 저항하는 호arcs에 사용된 부식된 강철이
그런 예이다. 하지만 그 후로 그는 예술에 좀 더 호의적인
환경에 작품을 설치했다. 시간이 흘러 〈인사이드 아웃Inside
Out〉 〈뱀Snake〉 〈회전하는 타원Torqued Ellipses〉 〈기울어진
구Tilted Spheres〉 같은 세라의 작품은 21세기 초 어디서나
사랑받는 조각이 되었다.

갤러리나 미술관에서 일할 때 나는 관객에게
무엇이든 해도 괜찮다고 가정했다. 관객들은 실제로
"내 기꺼이 예술의 제물이 되어주겠어"라며
입장하기 때문이다.

비토 아콘치, 미술가

〈기울어진 호〉는 예술 제작이 사회적 책임을 다하는 평화로운 활동이라는 일반적인 원칙에서 벗어난 작품이었다. 그렇지만 대부분의 예술가에겐 '결과에 상관없이' 소신을 따르는 시기가 있다. 뒤샹에겐 그런 때가 많았다. 케이지, 크리스토와 장클로드 부부, 저드, 가와라도 마찬가지다. 이들 각자는 저마다의 방식으로 '반드시' 그래야만 하는 관습을 무시하고 그저 결과에 모든 것을 맡겼다. '의미심장한' 예술을 만들기 위해서 예술가는 현재의 정체된 상태로부터 어떻게든 벗어나야만 한다. 충돌이 일어날 수도 있다. 그럼에도 다른 '저항revolts'과 비교해볼 때, 놀랍게도 예술의 혁명revolutions은 자아가 멍드는 것 이상의 상처를 주진 않는다. 대단한 일로 보이지 않을 것이다. 하지만 곰곰이 생각해본다면 사소한 일도 아니다.

예술은 사회와 연관된 서비스 산업이다.

로런스 와이너, 미술가

주석

1 이 책의 맥락에서 예술 작품 경매에 지불된 높은 낙찰가는 예술의 가치를 측정하는 데 적합하지 않다. 정규 예술 수업을 받는 어린이의 시험 점수 향상도, 아주 어렸을 때부터 모차르트Wolfgang Amadeus Mozart를 들은 유아의 우수한 인지 기능도 마찬가지다.

2 이마누엘 칸트Immanuel Kant의 개념으로 자기 자신을 포함해 모든 사람을 수단이 아닌 내재적 가치를 지닌 목적 그 자체로 대해야 한다는 의미다. (옮긴이 주)

3 '누구나'가 인간을 지칭한다는 가정에서 나온 말이다. 미래에는 기계가 기계만을 위해서 예술을 구상하고 만들게 될지도 모른다. 하지만 비록 제작 과정에 기계가 사용될 수는 있어도, 아직은 오직 인간만이 인간을 위해 예술을 창작한다.

4 큐레이터와 여타 제도상의 결정권자들도 예술을 규정한다. 그러나 일반적으로 오늘날에는 '진짜bona fide' 예술가가 예술이라고 규정하는 것을 진정한 예술로 받아들인다.

5 게임에 너무 심취한 뒤샹이 만년에 체스 때문에 예술을 그만두었다는 소문이 돌기도 했다. 물론 사실이 아니다.

6 회화의 외적 요소는 사물, 사건, 이야기 등을 지칭한다. 이들을
형상화해 그림으로 나타낸 것을 구상화라 한다. (옮긴이 주)

7 케이지와 동년배이자 예술 동반자인 작곡가 모턴 펠드먼Morton
Feldman에 따르면 "음악사에서 존 케이지는 음악이 음악의 형식이
되는 것에 그치지 않고 더 나아가 예술의 형식이 될 수 있지 않을까
하는 질문을 함축적으로 던진 첫 번째 작곡가다." 이 발언은 2010년
10월 4일자《The New Yorker》에 게재된 알렉스 로스Alex Ross의
기사 「침묵을 추구하다Searching for Silence」에서 인용한 것이다. 기사에
따르면 "펠드먼의 말은 중세 이래로 작곡가들은—가장 진취적인
작곡가일지라도—장인들처럼 전통의 테두리 안에서 일했다는
의미였다. 화가가 물감을 사용하듯이 음악가는 소리로 자유롭게 작업할
수 있다고 케이지는 생각했다. 그는 작곡가가 된다는 것이 의미하는
바를 바꾸어놓았다. 노트북 컴퓨터로 음악을 다루는 모든 젊은이들은
그에게 빚을 진 셈이다."

8 케이지의 상당수 작품처럼〈4분 33초〉는 '교훈적' 또는 '교육적'이라
할 수 있는 미학적 범주에 들어간다. 즉 일차적으로 주장하거나
지시하려는 의도를 담은 예술이다. 교훈적인 것의 하위 범주는
"명백한 것에 주의를 기울이자."라고도 할 수 있다. 달리 말하자면
이것은 표현하거나 보여주는, 아니면 진중한 안내로 경험을 유도하는
예술이다. 이것은 너무 눈에 잘 안 띄거나 너무 흔해 보여서, 아니면

예술 작품이 예술 작품이 되려면
문법과 구문론을 초월해야 한다.

바넷 뉴먼, 미술가

사람들이 너무 딴 데 정신이 팔려 있거나 싫증이 나서 이미 존재하지만 주로 무시하거나 충분히 경험하지 않는 예술이다.

9 〈4분 33초〉의 네 가지 판본은 다음과 같다.

- 오리지널 우드스톡 본The Original Woodstock Manuscript 1952: 오선지에 수기로 작성된 원본. 초연자인 튜더에게 헌정되었으나 소실되었다.

- 크레멘 본The Kremen Manuscript 1953: 미술가인 어윈 크레멘Irwin Kremen에게 헌정되었다. MoMA에 소장된 악보가 바로 이 판본이다. 표지에 작곡가의 자필로 이렇게 적혀 있다. "어느 하나의 악기나 여러 악기의 합주를 위하여".

- 첫 번째 무음 본First Tacet Edition 1960: 오선지가 아닌 백지에 타이프로 작성된 판본. 타셋은 연주하지 말고 쉬라는 음악 용어다. 이 판본에는 다음과 같은 작곡가의 참고가 붙어 있다. "이 작품의 제목은 연주 시간을 분·초 단위로 표시한 것이다. 1952년 8월 29일, 뉴욕 우드스톡에서의 총 연주 시간은 4분 33초였으며, 세 악장은 각각 33초, 2분 40초, 1분 20초였다. 이 작품을 연주한 피아니스트 데이비드 튜더는 피아노의 뚜껑을 닫음으로써 공연 시작을, 엶으로써 끝을 나타냈다. 하지만 이 작품은 어느 연주자든 연주할 수 있으며, 연주 시간의 제한 또한 없다."

- 두 번째 무음 본Second Tacet Edition: 첫 번째 무음 본에 작곡가의 자필 설명이 추가된 판본. (옮긴이 주)

10 로런스 와이너는 케이지 이후 무無에서 무언가를 만들어낸
예술가 중 한 명이다. 그의 대표작은 미술관 벽면에, 혹은 건물이나
구조물 측면에 칠해진 다음 글귀다. "1qt의 산업용 외장 녹색 에나멜을
벽돌 벽에 던졌음ONE QUART EXTERIOR GREEN INDUSTRIAL ENAMEL
THROWN ON A BRICK WALL" 와이너는 이 글자들이 설령 물리적 형태로
구현될 필요가 없을지라도 그 자체가 곧 조각이라고 주장했다. 그는
조각이란 '꺼내기'와 '집어넣기' 같은 과정을 수반하며, 이러한 과정은
궁극적으로 마음속에서 일어나는 사건이라고 말했다. 와이너의 예술은
전체적으로 '조각적인 사건'을 묘사하는 단어, 독자적 진술에서 나타난
논리적 주장 그리고 여러 인터뷰에서 드러난 사상으로 구성되어
있다. 와이너는 대체적으로 자신의 '정신적' 조각과 목재, 청동, 강철,
점토 등을 재료로 삼는 전통적인 조각 간의 관계를 확고히 동등하게
만들었다.

11 크리스토와 장클로드는 가능한 한 문화적으로 공명을
불러일으키는 것을 포장하려고 했다. 예를 들어 상징성과 역사성이
풍부한 라이히슈타크를 포장하는 것은 정치적으로 워싱턴 D. C.의
국회의사당 건물 등을 포장하는 것과 맞먹는 일이었다. 1894년에
세워진 라이히슈타크는 1933년 화재를 입었다. 아돌프 히틀러Adolf
Hitler는 이 화재를 독일 시민의 자유를 제한하는 비상령의 명분으로
삼았으며, 이것이 파멸의 전조가 되었다. 결국 라이히슈타크는

1960년대에 재건되었다. 이것은 독일 민주주의의 전형적인 상징이고, 지금까지도 그렇다.

12 예를 들어 5.5m 높이의 직물 울타리가 시속 65km 이상의 속도로 매일 불어오는 강풍을 어떻게 견딜 수 있을까, 울타리에 어떤 지지대를 설치해야 할까 등의 문제가 있었다. 이를 해결하기 위해 가능한 방법을 시험해보고 또다시 시험해봐야만 했다.

13 〈달리는 울타리〉에 실제로 제기된 반대 이유를 살펴보자.
◦ 천이 바람에 펄럭이는 소음이 과도하게 발생할 가능성
◦ 울타리 기둥을 지지하는 받침줄에 동물이 걸려 상처 입을 가능성
◦ 울타리가 보일 만큼 낮게 비행하는 민간 항공기가 예기치 못한 상승기류나 굉음에 속수무책으로 당할 가능성
◦ 이 프로젝트 전체가 단순히 두 예술가에게 돈을 벌어다 주는 계획일 가능성

14 〈계곡의 장막〉은 2주 동안 그 자리에 있을 예정이었지만 강풍으로 설치 완료 스물여덟 시간 후에 철거해야만 했다. 그때 크리스토와 장클로드는 이 작업은 잠시였을지라도 물리적으로 이미 선보였기 때문에 복구할 필요가 없다고 말했다.

15 물론 크리스토와 장클로드의 프로젝트는 2인조 전담 사진가가 상세히 기록했다.

16 크리스토와 장클로드가 진행하는 대형 프로젝트의 또 다른
요소는 주목을 끌고 이를 유지하는 데 있다. 프로젝트 펀딩이 이를
위한 방법이었다. 프로젝트에는 분명 막대한 자금이 들어간다. 〈달리는
울타리〉의 최종 제작비는 300만 달러(2018년 화폐가치로 2,000만 달러
이상)였다. 많은 사람이 기술 보고서, 자재와 지지대 제작, 작업자 급여,
보험 및 보증서, 보안 및 폐기물 처리, 변호사 및 기타 전문 인력 등에
소요된 비용을 누가 지불했는지 궁금해했다. 간단히 답하자면 그 돈은
크리스토와 장클로드의 은행계좌에서 나온 것이다.
부유하지 않은 대다수 예술가처럼 크리스토와 장클로드는 수완 좋은
사업가처럼 생각해야 했다. 다른 예술가와는 달리 그들은 기업, 재단,
정부의 보조금을 거부했다. 그들은 받는 돈에 '단서조항'이 붙는 걸
원치 않는다고 자주 이야기했다. 확고한 예술적 독립을 원한 것이다.
그래서 그들은 모든 프로젝트의 예비 및 계획 설계도, 합성 사진, 모형물,
인쇄물을 넉넉한 할인율로 사전 판매하는 방도를 모색했다. 그들의
설명에 따르면 이것이 바로 프로젝트의 자금 공급원이었다.
실제로 사전 구매자 다수는 크리스토와 장클로드가 얽매이고 싶지
않다고 했던 개인이나 단체와 동일인이거나 동일 단체였다. 그럼에도
완성작 판매는 프로젝트의 계획 단계에서 자금을 요청하는 것과는
다르다. 후자에는 단서 조항이 거의 없기 때문이다. 이러한 '독립적인'
자금 조달 방식 덕분에 크리스토와 장클로드에게는 진정성 있는
예술가라는 아우라가 더해졌으며, 이로써 그들이 하는 작업에 대한
존경과 호기심도 커졌다.

17 저드는 때때로 자신의 작품을 페인트칠하지 않은 합판으로
제작했는데, 보통 합판은 '공업용으로 완벽히 마감 처리된' 재료라고
할 수는 없다. 하지만 그는 재료의 '순수함'을 존중하는 모더니스트의
기본 개념에 동조한 것으로 보인다. 그런 의미로 마감되지 않은 합판은
'순전하고 순수한 합판'인 것이다.

18 저드는 예술적으로 연대감을 갖는 다른 작가들에게 지원을 아끼지
않았다. 맨해튼 소호Soho에 있는 그의 5층짜리 건물에는 (저드는 마파로
이주한 이후에도 이 건물을 그대로 유지했다.) 신경 써서 엄선하고 '세심하게
정리해놓은' 그와 친구들의 작품이 지금까지 남아 있다.

19 저드가 만든 것과 같은 종류의 작품은 전례가 별로 없었다. 하지만
철학적 성향의 화가이자 조각가이며 저드보다 25세 연상인 바넷
뉴먼Barnett Newman의 작품과 글은, 개념적으로 말하자면 저드의 작업을
위한 장을 마련해주었다고 할 수 있다.

20 주장을 확고히 해주는 직설적인 단언문의 효력을 무시하기란
어려운 일이다. 단언문은 진실이 아닐 때조차 진실해 보인다. "모든
인간은 평등하게 태어났다."는 말은 사실이어야만 할 것 같다. 하지만
정말로 그런가? (만약 이 말이 진실이라면 어떻게 그러한가?) 다행히도
예술가는 논리적이거나 일관되거나 타당할 필요가 없다. 저드는 잘
알려진 「특수한 물체들Specific Objects」이라는 글에서 다음과 같이 썼다.

우리가 통제하는 주위의 거의 모든 것은 조화로움을 기반으로
삼는다. 함께 어우러지는 것을 기준으로 그 공간에 잘 들어맞는
물건을 비치한다는 뜻이다. 그리고 우리는 거기서 큰 영향을
받는다고 생각한다. 하지만 흥미롭게도, 예술은 다른 것들과
굳이 잘 어울리지 않아도 된다.

로버트 라우션버그, 미술가

"회화에 대해 가장 잘못 알려진 점은 그것이 벽면에 판판하게 걸린 직사각형의 평면체라는 것이다." 같은 글에서 그는 "철저히 단조로운 색면 혹은 부호들을 제외하고는 직사각형 안에, 평면 표면에 배열된 것은 다른 어떤 공간 안에, 표면에, 주위에 있는 유사 세계의 더 명확한 예시인 물체나 형태 같은 것을 암시한다. 회화의 주된 목적이 바로 이것이다."라고 썼다. 그렇지 않은가?

21 예술가는 흔히 예술을 제외한 여느 사회 분야에 대한 일종의 '순수 조사'에 관여한다. 예를 들어 저드의 전시 아이디어는 '브랜드 마케팅' 사업, 특히 고급 제품 및 소위 명품 판매 관련 사업에서 뚜렷하게 받아들였다. 브랜드 컨설팅 회사, 광고사, 마케팅 회사, 건축설계 사무소에서는 그의 작품을 가장 포괄적으로 선보이는 환경에서 연구하고 경험할 수 있도록 직원들을 정기적으로 마파에 보냈다. 저드의 사상과 미감은 공식적인 예술 전시 장소뿐 아니라 그 어디에서도 눈에 띄었다. 마파에서는 저드가 조성하고 실행한 상황 덕분에 관객들이 독특함과 경이로움 그리고 아름다움에 어떻게 집중하고, 이로써 대다수 사물의 격이 어떻게 높아지는지 명확해진다.

22 저드는 관객들이 정신적으로 의미, 암시, 은유 등과 분리되도록 했지만, 그럼에도 그의 작품을 볼 때 그렇게 하기는 예나 지금이나 거의 불가능하다. 미술사가 샤나 갤러거린지Shana Gallagher-Lindsay와 칸아카데미Kahn Academy 웹사이트의 베스 해리스Beth Harris의 대화를

적절한 예로 들 수 있다. 이 대화에서 그들은 잔뜩 쌓인 저드의 상자 작품들 중 하나에 대해 토론하고 있다.

> 샤나: 이 상자는 보이는 그대로입니다. 다른 것처럼 보이게 꾸미지 않았습니다. 저드가 착시 미술을 만들기 원치 않았다는 건 분명해요. 그래서 그는 사람처럼 보이는 조각이나 실재하지 않는 공간을 만들고 싶어 하지 않았습니다. 저것들은 그저 상자일 뿐이죠.
>
> 베스: 제겐 마천루와 그 외 모더니즘의 형태를 연상시킵니다만….

23 '의미'는 필연적으로 말로 표현될 수 있거나 표현해야 하는 무엇이 아니다. 이것은 느껴지거나 감지되거나 그저 즐길 수 있는 그 무엇이라 할 수 있다.

24 이것은 흥미로운 견해일 수 있다. 우리는 감각, 지성, 직관이라는 모든 자원을 이용해서 사물을 파악한다. 그럼으로써 '현실 세계'로 넘어갈 수도 있는 흐리고 애매하고 모호하고 의도치 않은 의미를 파악하는 능력을 갈고 닦는다.

25 '구현된 의미'로서의 예술은 고인이 된 철학자이자 예술비평가 아서 단토Arthur Danto가 사용한 개념이다. 단토는 뒤샹에게 영향받은 문제에 사로잡혀 있었다. "예술 작품 그리고 이와 완전히 똑같이 생겼지만 예술 작품이 아닌 것을 구별해주는 것은 무엇인가?" 단토는 실제의 브릴로 비누상자를 실크스크린을 사용해 복제한 앤디 워홀의

작품 〈브릴로 박스Brillo Box〉를 처음 보고서 이 철학적 문제를 숙고하기 시작했다. 단토는 어떤 것이 한번 예술 작품으로 인정받으면 우리는 예술 작품이 아닌 것을 생각하는 방식과는 전혀 다르게 작품에 접근한다는 결론을 내렸다. 그리고 이러한 '…에 대해 생각하기'는 언제나 의미와 해석을 내놓는다.

26 가와라의 작품 다수는 작가 자신이 설정해놓은 일련의 '원칙'에 따라 창작되었다. 1968년부터 1979년까지 이어진 한 연작에서 그는 친구나 동료 한 명에게 하루 최소 한 장의 그림엽서를 보냈다. 엽서 뒷면엔 "나 일어났어I GOT UP"라는 글귀가 새겨진 고무도장을 찍었다. 또한 자신이 일어난 정확한 시간도 같이 찍어 보냈다. (일어났다는 게 잠에서 깼다는 것을 의미하는지, 아니면 잠자리에서 일어났다는 뜻인지는 명확하지 않다.) 같은 기간 동안 만든 다른 연작에서는 친구, 지인, 잘 모르는 사람 등 그날그날 만난 모든 사람의 목록을 편지지만 한 종이에 타이프로 기록했다. 그리고 매일의 목록을 이전 것부터 체계적으로 모아 바인더에 잘 정리해놓았다. 가와라는 이 작품에 〈나는 만났다 I MET〉라는 제목을 붙였다. 그 즈음의 또 다른 작품에서 가와라는 전 세계의 친구와 동료에게 "난 아직 살아 있어I AM STILL ALIVE"라는 간결한 메시지만 담은 900여 통의 전보를 보냈다.

27 이것은 아폴로 12호 탐사선 선장이었던 찰스 콘래드Charles Conrad가 앨런 빈Alan Bean 등 다른 승무원에게 통신으로 전한 말이다.

정황상 탐사선에서 내린 직후로 보인다. 아폴로 12호는 이전의 무인 탐사선 서베이어 3호Surveyor 3가 착륙한 근처에 내렸다. (옮긴이 주)

28　헨리 키신저Henry Alfred Kissinger 1923- 는 1969년 리처드 닉슨Richard Nixon 행정부에서 대통령 안보보좌관과 국무장관을 지낸 인물이다. 1972년 10월에는 미국과 북베트남 간의 휴전 협상이 한창이었고, 키신저는 이 협상을 비밀리에 주도했다. 그 결과 1973년 휴전조약인 파리협정이 맺어졌고, 이 공로로 노벨평화상을 수상했지만 전쟁은 그로부터 2년이나 더 지속되었다. 언론인 크리스토퍼 히친스Christopher Hitchens는 키신저를 "냉전기 미국이 저지른 온갖 더러운 행위의 배후"로 지목한 바 있다. 저자가 키신저를 논쟁적인 인물이라 한 것은 이런 사정을 염두에 둔 것으로 보인다. (옮긴이 주)

29　이 연작은 2014년에 끝났고 예시로 든 마지막 작품은 1972년 제작이기 때문이다. (옮긴이 주)

30　물론 예술가에겐 자신의 작품을 어떻게 생각하는지 설명할 권리가 있지만 그건 오로지 그 자신의 견해, 그것도 꽤 근시안적인 시각으로부터 온 견해일 뿐이다. 사실 작가가 자신의 의도, 즉 작품이 이러저러한 의미가 있다고 밝힐지라도 작품의 성공 여부를 판별하는 최선의 감식가는 될 수 없을 것이다. 이 문제에 대한 상세한 논의를 위해선 비평가 윌리엄 윔사트William K. Wimsatt와 미학자 먼로 비어즐리Monroe Beardsley의 공동 논문 「의도적 오류Intentional

Fallacy」를 출발점으로 삼으면 좋다. 이 논문에서 두 저자는 작품이 완성되어 하나의 독립체로서 자신의 삶을 시작하면, 작가는 다른 누구보다도 작품의 의미에 대해 더 이상의 권한이나 정당한 비판력을 갖지 못한다고 주장한다. 그들은 또한 작품에 대한 작가의 말을 너무 진지하게 받아들이지 말라고 조언한다.

31 제러미 리프킨Jeremy Rifkin은 『엔트로피Entropy』에서 유용한 상태에서 무용한 상태로, 획득 가능한 상태에서 불가능한 상태로, 질서에서 혼돈으로 변하는 열역학 제2법칙에 대해 논하면서 유용한 에너지가 무용한 형태로 바뀌는 정도를 재는 척도를 '엔트로피'라고 정의했다. 저자는 시간과 에너지를 자양분으로 삼는 예술 역시 열역학 제2법칙에서 자유로울 수 없음을 언급하는 듯하다. (옮긴이 주)

32 케네디는 때 이른 죽음을 맞기 약 한 달 전인 1963년 10월 26일, 매사추세츠주 애머스트칼리지Amherst College에서 연설을 통해 이러한 점을 강조했다. 이 행사는 시인 로버트 프로스트Robert Frost의 이름을 기린 도서관 기공식 및 케네디의 명예학위 수여식 자리였다. 아래는 케네디가 언급한 적 있는 프로스트의 유명한 시 구절이다.
 "숲 속에 두 갈래 길이 나 있었다, 그리고 나는-
 나는 사람들이 덜 지나간 쪽을 택했고,
 그로써 모든 것이 달라졌다."

실제로 분리선이란 없다. 단지 물체와 물체의 시간 환경 사이에
관념의 선이 있을 뿐이다. 물체와 시간 환경은 완벽하게
연동하고 있다. 이 세상에 다른 모든 것으로부터 독립된 상태로
존재하는 것은 없다.

로버트 어윈, 미술가

33 케네디 시대의 언어 관습에서는 오늘날만큼 인칭대명사 사용에 민감하지 않았다. 오늘날의 케네디라면 의심할 여지없이 예술가를 언급할 때 '그녀나 그의her or his'라고 양성을 함께 사용하거나 '그들they'처럼 성을 구별하지 않는 대명사를 사용했을 것이다.

34 1963년 프로스트 추모 연설은 1961년 취임식 연설, 1963년 아메리칸대학교 연설 등과 더불어 케네디의 명문장, 명연설로 유명하다. 검색을 통해 쉽게 원문 및 우리말 번역으로 전문을 읽을 수 있다. 참고로 주석 31번에 나오는 프로스트의 시는 「가지 않은 길The Road Not Taken」이다. (옮긴이 주)

35 달리 말해 예술가는 프로젝트에 착수하기 전 '시장조사'를 하지 않는다. '사람들이 원하는 것을 주는 것'은 예술가가 취하는 일반적인 방식은 아니다.

36 애나 차베Anna C. Chave가 쓰고 홀리데이 데이Holliday T. Day가 엮은 『권력: 미국 미술에서의 권력의 신화와 관습, 1961-1991Power: Its Myths and Mores in American Art, 1961-1991』(Indianapolis Museum of Art, 1991)에 수록된 논문 「미니멀리즘과 권력의 수사학Minimalism and the Rhetoric of Power」, 138쪽.

37 케이시 넬슨 블레이크Casey Nelson Blake의 논문 「뻔뻔함의 분위기An Atmosphere of Effrontery」에 재수록된 세라와의 인터뷰.

이 논문은 리처드 라이트먼Richard Wrightman과 잭슨 리어스T. J. Jackson Lears가 엮은 『문화의 힘: 미국 역사에서의 비평문The Power of Culture: Critical Essays in American History』(University of Chicago Press, 1993)에 수록. 마이클 케이먼Michael Kammen의 『비주얼 쇼크: 미국 문화에서의 미술사 논란Visual Shock: A History of Art Controversies in American Culture』(Alfred A. Knopf, 2006), 239쪽에 재수록.

38 〈기울어진 호〉를 둘러싼 해프닝에서 〈슈즈트리Shoes Tree〉가 떠오른다. 2017년 '서울로7017'의 개장을 기념해 설치된 이 작품은 서울시나 작가의 의도와는 다르게 '흉물'로 취급받았다. "공공미술품이 시민에게 줄 수 있는 즐거움을 찾기 힘들었다." "예술 작품이라는 생각이 들지 않는다. 미관만 해치는 기분이다." 등의 시민 인터뷰가 연일 언론에 오르내렸다. 이 작품은 (예정대로) 설치 9일 뒤 철거되었다. (옮긴이 주)

인용문 출처

인용문 출처 안의 작가 소개는 모두 옮긴이의 글이다.

5쪽 「토크 오브 더 타운The Talk of the Town」, 《The New Yorker》,
January 18, 2016.
매릴린 민터Marilyn Minter 1948- : 루이지애나주에서 태어나
뉴욕에서 활동 중이다. 광고와 포르노에서 차용한 이미지들을
초사실주의 회화, 사진 및 영상을 통해 재해석하며 시각문화와
관련된 여러 분야에서 활동하고 있다.

6쪽 『서양미술사The Stroy of Art』, 에른스트 곰브리치,
Phaidon Press, 1950.
에른스트 곰브리치Ernst H. Gombrich 1909-2001: 오스트리아에서
태어난 영국의 미술사학자로 20세기 가장 영향력 있는 미술사
연구서인 『서양미술사』의 저자다.

11쪽 『미국 예술가들과의 인터뷰Interviews with American Artists』,
데이비드 실베스터David Sylvester, Yale University Press, 2001.
존 케이지John Cage 1912-1992: 로스앤젤레스에서 태어났다. 12음
기법을 확립한 아널드 쉰베르크Arnold Schöenberg에게 작곡을
배웠지만 선불교와 원주민 토속 신앙에 보다 큰 영향을 받아
음악에 우연과 침묵의 개념을 적극 받아들였다.

12쪽 「눈에 보이는 모든 것: 라우션버그의 새로운 삶Everything in Sight: Rauschenberg's New Life」, 캘빈 톰킨스Calvin Tomkins, 《The New Yorker》, May 23, 2005.
로버트 라우션버그Robert Rauschenberg 1925-2008: 텍사스주에서 태어났다. 다양한 오브제를 채색된 평면에 결합시킨 '컴바인 페인팅combine painting'으로 미술의 관습에서 독립한 작가라는 평가를 받았다. 추상표현주의와 팝아트의 양식을 넘나드는 작품을 많이 남겼다.

15쪽 스미스소니언협회Smithsonian Institution 미국예술기록보관소에서 진행된 구두 인터뷰, July 15, 1974.
솔 르윗Sol LeWitt 1928-2007: 코네티컷주에서 태어났다. 당시 주류였던 추상표현주의에서 벗어나 인식과 언어, 반복의 개념을 미니멀리즘의 방식으로 표현했다. 미술에서 개념의 중요성을 강조해 개념주의 작가라는 평가를 받는다.

21쪽 강연 「창조의 행위The Creative Act」, 《ArtNews》, Summer 1957. 크리스틴 스타일스Kristine Stiles와 피터 셀즈Peter Selz가 엮은 『현대미술의 이론과 기록: 예술가의 글 자료집Theories and Documents of Contemporary Art: A Sourcebook of Artists' Writings』에 재수록, University of California Press, 1996.

22쪽 『로런스 와이너Lawrence Weiner』, 알렉산더 알베로Alexander
Alberro 외, Phaidon Press, 1998.
로런스 와이너1942- : 뉴욕에서 태어난 개념미술가로 물질성을
철저하게 부정하고 언어, 즉 텍스트를 재료로 한 작업을
이어오고 있다. 그의 말에 따르면, 작가의 역할은 메시지를
전달하는 데서 그친다.

27쪽 「마르셀 뒤샹: 반예술가Marcel Duchamp: Anti-Artist」,
로버트 마더웰Robert Motherwell이 엮은 『다다이즘의 화가와
시인The Dada Painters and Poets: An Anthology』에 재수록,
Belknap Press, 1989.

28쪽 『작업실 속으로: 20년간 뉴욕 예술가들과 나눈 대화Inside the
Studio: Two Decades of Talks with Artists in New York』,
주디스 올치 리처즈Judith Olch Richards 엮음,
Independent Curators International, 2004.
로스 블레크너Ross Bleckner 1949- : 뉴욕에서 태어났다.
개념미술과 사진이 주류를 이룬 속에서도 회화 작업에
몰두했다. 1980년대 초 옵티컬아트Optical Art를 이용한 '줄무늬
회화'로 이름을 알렸다. 미국의 기하학적 추상예술운동
네오지오Neo-Geo 작가 중 한 명이다.

31쪽 자료/카탈로그 「1월 5-31 January 5-31」, Seth Siegelaub, 1969.
더글러스 휴블러Douglas Huebler 1924-1997: 미시건주에서
태어났다. 활동 초기에는 전위적인 액션페인팅action
painting으로 주로 작업하다가 1960년대 중반부터
기하학적인 미니멀리즘 조각에 관심을 보였다. 캘리포니아
예술대학California Institute of the Arts의 학장으로 재직했다.

41쪽 「무에 대한 강연Lecture on Nothing」, 존 케이지의『침묵: 강연과
글Silence: Lectures and Writings』에 재수록, Wesleyan University
Press, 1973.

47쪽 『초상들: 메트로폴리탄미술관, 뉴욕 현대미술관, 루브르박물관
등지에서 예술가와 나눈 대화Portraits: Talking with Artists at The
Met, the Modern, The Louvre and Elsewhere』, 마이클 키멜먼Michael
Kimmelman, Random House, 1998.
루치안 프로이트Lucian Freud 1922-2011: 베를린에서 태어나
런던에서 활동했다. 정신분석학자 지그문트 프로이트Sigmund
Freud의 손자다. 사실적이지만 독특한 강박적인 묘사로 개성이
강한 인물화와 초상화, 정물화를 그렸다.

48쪽 리처드 세라의 인용문은 척 클로즈Chuck Close가 쓴
다음의 인용문에서 발췌한 것이다. "일전에 리처드 세라가
'진정으로 다른 이들의 작업과 다른 작업을 하고자 한다면

갈림길에 들어설 때마다 어느 길로 가야 할지 생각하지 말고
무의식적으로 가장 험난한 길을 택해야 한다. 다른 이들은
모두 가장 쉬운 길로 가려 하기 때문이다.'라는 귀한 조언을
해주었다." 『작업실 속으로: 20년간 뉴욕 예술가들과 나눈 대화』,
주디스 올치 리처즈 엮음, Independent Curators International,
2004.
리처드 세라Richard Serra 1938- : 샌프란시스코에서 태어났다.
재료 자체의 형태를 드러낸 과정예술Process Art을 선보인 이후
철을 재료로 삼은 미니멀리즘 조각을 통해 재료의 본질과 물질
자체에 집중한 작품을 선보였다.

51쪽 「예술은 어떻게 기본으로 돌아갔는가: 미니멀리즘의 시작 이후
50년; 미니멀리즘의 선구자들이 회고하는 기본구조전How
Art Went Back to Basics: Fifty years after Its Opening; The Pioneers of
Minimalism Recall the Groundbreaking Exhibition Primary Structure」,
《Art Newspaper》, April 2016.
래리 벨Larry Bell 1939- : 시카고에서 태어난 미니멀리즘 및
기하학적 추상 작가로, 반투명 유리 안에 거대한 큐브가 담긴
설치 작품으로 잘 알려져 있다.

52쪽 BBC라디오3에서 존 투사John Tusa와의 구술 인터뷰,
July 6, 2003.

아니시 카푸어Anish Kapoor 1954- : 인도 뭄바이에서 태어나 영국에서 활동하고 있다. 전통적인 조각의 형태를 벗어나 그 내부 공간을 수용함으로써 공간에 대한 새로운 인식을 보여준 작가로 평가받는다.

57쪽 『조각: 텍스트, 1959-2004Cuts: Texts, 1959-2004』, 제임스 마이어James Meyer, MIT Press, 2005.
칼 안드레Carl Andre 1935- : 매사추세츠주에서 태어난 미니멀리즘 작가로 선형, 그리드 형식에 기반한 조각을 만들어왔다. 조각이 반드시 수직성을 가져야 한다는 관습에서 벗어나 수평 조각의 개념을 처음 도입했다.

63쪽 『미니멀리즘 미술: 비평문집Minimalism Art: A Critical Anthology』, 그레고리 배트콕Gregory Battcock 엮음, University of California Press, 1995.

64쪽 『도널드 저드: 저술 전집 1975-1986Donald Judd: Complete Writings 1975-1986』, Van Abbe Museum, 1987.

67쪽 『말해진 것: 로런스 와이너의 글과 인터뷰 1968-2003Having Been Said: Writings and Interviews of Lawrence Weiner 1968-2003』, 게르티 피에트제크Gerti Fietzek, 그레고르 슈템리히Gregor Stemmrich 엮음, Hatje Cantz Publishers, 2004.

71쪽 존 발데사리의 작품 〈이 그림에서 예술을 제외한 모든 것은
 제거된다. 이 작품엔 어떤 사상도 들어 있지 않다Everything is
 Purged From This Painting But Art, No Ideas Have Entered This Work〉에
 붓으로 그려진 문구.
 존 발데사리John Baldessari 1931-: 캘리포니아에서 태어났다.
 1970년 자신의 회화 작품을 모두 불태운 프로젝트를 통해
 개념미술의 진정성을 돌아보게 했고, 이후 설치, 조각, 사진,
 영상 등 여러 장르를 가로지르며 언어와 시각성의 관계에
 주목한 실험적인 작업을 했다.

77쪽 『로런스 와이너』, 알렉산더 알베로Alexander Alberro 외,
 Phaidon Press, 1998.

78쪽 『에드 루샤Ed Ruscha』, 리처드 D. 마셜Richrad D. Marshall,
 Phaidon Press, 2003.
 에드 루샤Ed Ruscha 1937-: 네브라스카주에서 태어난 팝아트의
 거장이자 개념 사진의 선구자로 알려져 있다. 관객 스스로
 다양한 의미를 찾을 수 있도록 한, 회화적 바탕과 개념적 언어가
 결합된 작품을 다수 제작했다.

85쪽 논문 「추상미술은 거부한다Abstract Art Refuses」, 『예술로서의
 예술: 애드 라인하르트 선집Art-as-Art: The Selected Writings of Ad
 Reinhardt』, 바바라 로즈Barbara Rose 엮음, Viking Press, 1953.

애드 라인하르트Ad Reinhardt 1913-1967: 뉴욕에서 태어났다.
자신의 그림을 '절대추상회화'라 칭할 정도로 색채 및 구성을
극도로 제한한 작품을 그렸다. 이것으로 미니멀리즘을
예고했다고 평가받는다.

86쪽 강연 「창조의 행위」, 《아트뉴스》, 1957년 여름호. 크리스틴
 스타일스와 피터 셀즈가 엮은 『현대미술의 이론과 기록: 예술가의
 글 자료집』에 재수록, University of California Press, 1996.

89쪽 『미국 예술가들과의 인터뷰』, 데이비드 실베스터,
 Yale University Press, 2001.
 루이즈 니벨슨Louise Nevelson 1899-1988: 러시아 키에프에서
 태어났다. 뉴욕과 뮌헨에서 미술을 배웠고 멕시코에서 디에고
 리베라Diego Rivera의 벽화 조수로 일했다. 다양한 폐품을
 사용한 작품으로 정크아트Junk Art의 대표자가 되었다.

95쪽 『미니멀리즘: 환경의 예술Minimalism: Art of Circumstance』,
 케네스 베이커Kenneth Baker, Abbeville Press, 1988.
 마크 로스코Mark Rothko 1903-1970: 러시아에서 태어난 미국
 미술가로 추상표현주의 작가 중 한 명이다. 색면화라는 독특한
 화풍을 통해 형태와 의미보다는 인간의 근본 감정을 표현했다.

96쪽 마이클 키멜먼Michael Kimmelman의 인터뷰 기사,
 《The New York Times》, June 14, 1998.

데이비드 보위David Bowie 1947-2016: 런던에서 태어난 음악가.
혁신가라는 별칭이 붙을 정도로 독창적인 장르의 음악을
발표했다. 미술가, 무용가, 디자이너 들과 다양한 협업을 했으며,
음악뿐 아니라 영화, 미술 등의 분야에서도 활발히 활동했다.

101쪽 『작업실 속으로: 20년간 뉴욕 예술가들과 나눈 대화』, 주디스
올치 리처즈 엮음, Independent Curators International, 2004.
비토 아콘치Vito Acconci 1940-2017: 뉴욕에서 태어났다.
비디오, 퍼포먼스, 설치, 건축조각 등 다양한 작업을 했다.
안양예술공원에 그의 작품 〈선으로 된 나무 위의 집Linear
Building up in the Trees〉이 설치되어 있다.

103쪽 『로런스 와이너』, 알렉산더 알베로 외, Phaidon Press, 1998.

107쪽 논문 「바넷 뉴먼: 살아있는 직사각형Barnett Newman: The
Living Rectangle」, 『불안한 사물들The Anxious Objects』, 해롤드
로젠버그Harold Rosenberg, University of Chicago Press, 1964.
바넷 뉴먼Barnett Newman 1905-1970: 미국의 추상표현주의
시대에 활동한 화가이자 조각가. 작가 스스로 '지퍼Zips'라고
부른 일련의 대형 모노크롬 회화로 잘 알려졌다. 마크
로스코처럼 회화의 숭고성을 표현하는 데 주력했다. 다음
세대인 미니멀리즘 운동에 큰 영향을 준 선구자로 평가받는다.

113쪽 『미국 예술가들과의 인터뷰』에 실린 로버트 라우션버그의
인터뷰, Yale University Press, 2001.

119쪽 『본다는 것은 당신이 보는 것의 이름을 잊는다는 것이다:
현대미술가 로버트 어윈의 삶Seeing is Forgetting the Name of the
Thing One Sees: A Life of Contemporary Artist Robert Irwin』, 로런스
웨슐러Lawrence Weschler, University of California Press, 1982.
로버트 어윈Robert Irwin 1928-: 캘리포니아주에서 태어나 경력
초기에는 그림을 그리다 설치미술로 방향을 바꾼 뒤 빛과
공간의 미학적이고 개념적인 실험을 줄곧 해오고 있다. 2007년
미국미술문학아카데미American Academy of Arts and Letters
회원으로 선정되었다.

뒤표지 석판에 필기체로 인쇄된 〈나는 더 이상 지루한 미술을 만들지
않을 것이다I Will Not Make Any More Boring Art〉는 발데사리의
아이디어에서 나왔다. 그는 미술학도에게 이 문구를 칠판에
반성문 쓰듯 학교 갤러리 벽면에 반복해서 써보라고 했고, 이를
진전시켜 작품을 만들었다. 참여한 학생들은 그 뒤 인쇄를
위해 자신의 글씨를 제공했다. 이 작품은 짐작건대 발데사리가
자신의 작품에 대한 환멸, 특히 회화의 전반적인 상황에 혐오를
느낀 나머지 자신의 이전 그림들을 화장터에서 모두 불태운
뒤에 만든 작품이다. 당시 그의 나이 서른아홉이었다.

옮긴이의 말

"삶의 의미란 무엇입니까?" 엑설런스리포터excellencereporter.com의
질문에 레너드 코렌은 이렇게 답했다. "그 질문에 대한 답은
내 일생에 걸쳐 찾아야겠군요."

인생의 의미는 정해져 있지 않기에, 어딘가로부터 주어지지
않기에, 언제 어느 때 깨달은 삶의 의미는 불변의 것이
아니기에 저자는 아마도 이렇게 대답스럽지 않은 대답을
했는지도 모른다. 질문을 바꿔 예술이란 무엇인지, 예술의
의미란 무엇인지 물었더라도 그의 대답은 그리 다르지 않았을
것이다. 예술이란 평생에 걸쳐 그 의미를 찾아야 하는 어떤
것이라고. 의미를 찾는 행위 그 자체가 의미이자 의미의
생성이라고.

이 책에는 예술이, 그리고 작품이 꼭 무엇이어야 하고 어떠해야
한다는 미학적 구체제를 부정하고 해체해서 새로운 질서를,
하지만 결코 절대적이거나 보편적이지 않은 저마다의 질서를
만든 예술가들이 등장한다. 그들을 거울 삼아 예술을, 그리고
삶을 향한 창작의 의지를 다지게 된 독자가 있다면 이 책에
대한 그 이상의 찬사는 아마 없을 것이다.

이 책을 번역하는 동안 『와비사비 - 그저 여기에』를 우리말로
옮기며 받았던 지적 인상이 이따금씩 되살아났다. 표면상
무관한 듯 보이지만 당대 가장 실험적이고 혁신적인 미적
가치였던 미완성의 불완전하고 비영구적인 와비사비의
아름다움이 탈범주적인 현대 예술의 특이성 및 다양성과
어딘가 모르게 닮아 있다고 느낀 때문일지 모른다.

어쩌면 저자는 이 책을 통해 와비사비의 현대적 계승과 변환에 대해 넌지시 말하고 싶었던 게 아니었을까. 여기에 굳이 '와비사비적인'이라는 수식어는 필요치 않을 것이다. 가치의 계승과 발전은 이름으로 내세워지기보다는 깊은 곳에서 그저 면면히 흘러내려오는 것이기 때문이다.

『와비사비』에 이어 레너드 코렌의 책을 안그라픽스를 통해 다시금 선보이게 되었다. 녹록치 않은 상황 속에서도 선뜻 출판을 맡아주어 감사한 마음 더없다. 덕분에 오래도록 읽히고 기억되는 책이 되리라 믿는다.

2021년 성북 낙산에서